U0112200

DRAWING WILD
ANIMALS

去野生动物园
学画画

【罗马尼亚】奥纳·贝福特 【英】玛姬·兰博 著

张咪咻 周敏 译

在了解实用知识的同时，
画出清新、写实的
野生动物！

上海书画出版社

图书在版编目（CIP）数据

去野生动物园学画画 / (罗) 奥纳·贝福特，
(英)玛姬·兰博著；张咪咻，周敏译. —— 上海：
上海书画出版社，2020.7
(轻松画生活)
ISBN 978-7-5479-2433-4

Ⅰ. ①去… Ⅱ. ①奥… ②玛… ③张… ④周… Ⅲ.
①动物画 – 绘画技法 Ⅳ. ①J211.28

中国版本图书馆CIP数据核字(2020)第122051号

合同登记号：图字：09-2020-711

轻松画生活
去野生动物园学画画

著　　者	【罗】奥纳·贝福特【英】玛姬·兰博
译　　者	张咪咻　周敏

策　　划	王　彬　黄坤峰
责任编辑	朱孔芬
审　　读	陈家红
技术编辑	包赛明
文字编辑	钱吉苓
装帧设计	树实文化
统　　筹	周　歆

出版发行	上海世纪出版集团 上海书画出版社
地　　址	上海市延安西路593号　200050
网　　址	www.ewen.co www.shshuhua.com
E - mail	shcpph@163.com
印　　刷	上海中华商务联合印刷有限公司
经　　销	各地新华书店
开　　本	889×1194　1/16
印　　张	9
版　　次	2020年7月第1版　2020年7月第1次印刷
印　　数	0,001-4,000

书　　号	ISBN 978-7-5479-2433-4
定　　价	78.00元

若有印刷、装订质量问题，请与承印厂联系

致 谢

野生动物是我最爱的绘画主题。首先，我要感谢乔伊·阿基利诺给予我这个美妙的机会，让我能够为本书绘制插画。同时，我还要感谢掘书出版社以及出色的工作人员，尤其是玛丽莎·布朗和卡尔·康纳斯。

感谢我亲爱的丈夫杰瑞米，正是他一直以来对我的信任和支持，让我在扮演好妻子和母亲角色的同时还能从事我所热爱的事业。他对于艺术有着超前鉴赏力，在他的影响下，我对艺术的热情更加浓烈。

感谢我可爱的孩子们，谢谢你们的好奇心，谢谢你们对小动物和万物生灵的爱。你们热爱动物园之旅和动物主题的书籍，让我在陪伴你们的同时也能受益匪浅！

我还要感谢我的父母，是他们支持我和我的姐妹们探索自然世界，让我得以在日后充满热情地从事艺术创作。

最后，我很感谢玛姬·兰博为本书撰写的文字，这些文字与我的插画相辅相成，完美地融合在了一起。

——奥纳·贝福特

感谢乔伊·阿基利诺邀请我参与这个项目，她对此付出了巨大的耐心。通过研究和描绘书中这些丰富的物种，我越来越喜爱野生动物，并愿意竭尽所能地去保护它们。我也十分感谢圣地亚哥全球动物园（尤其是工作人员艾利森·阿尔伯茨和奥利·莱德）以及整个团队（尤其是其中的女性成员），他们心怀鼓舞人心的使命、愿景，对我的专业和个人追求给予了重要的支持。能在这样的组织工作，我感到万分幸运！同时，我也要感谢圣地亚哥自然历史博物馆、卡迪夫小学和国家科学基金会，是它们激发了我对科学教育的热爱。

此外，我还要感谢马沙·赫丁，在他的鼓励之下，我才能坚定地从事生物多样性的保护事业；感谢迈克尔·雷纳，是他带我走遍迷人的加利福尼亚；感谢苏茜·阿特尔，是她以探究科学的名义把我送到世界各地（虽然这令我母亲非常沮丧）；感谢我的父母，是他们经常带年幼的我去接触大自然；感谢我的妹妹詹娜，她总会一个人徒步旅行、探索世界，是她教会了我，世界上永远有无数的未知等待着我们去发现。最后，感谢我的丈夫和女儿，他们是我生命中最重要的人，并且同我一样热爱探索自然。祝愿我们能够有机会进行更多的探索！

——玛姬·兰博

视频观看方法

1. 扫描二维码

2. 关注微信公众号

关注公众号

3. 在对话框内回复"去野生动物园学画画"

4. 观看相关视频演示

目录

前言

 自记事以来，我便很喜欢画画。通过认识自然界和其中各种美丽的生物，我获得了源源不断的灵感。

 作为一名职业插画师，我在工作时，应客户的要求，作品主题以植物为主；但在我的个人生活中，动物也是一个不可或缺的主题。我的绘画风格很简洁，或许有人会将其描述为稚拙或传统。在尝试用铅笔或颜料绘制动物前，我会先去了解它们的基本构造和细节。我会观察它们的反应和姿势，观察它们是如何站立、坐下和移动的，我还会观察它们皮肤的质地、皮毛上的花纹以及其他独有的特征。我很享受研究动物的过程，花点时间集中精力观察，有助于我更轻松地作画，同时这也能激发我的创作灵感。

本书介绍了基本绘画的技巧，作者从简单的形状入手，表现并绘制出了不同的动物。在此基础上，你可以通过添加细节、纹理和图案来丰富作品，这不仅有助于提高你的绘画技能，也能开发你内心深处发现美的眼睛，发现每一种动物的特别之处。

本书涵盖绘制动物的基本步骤，根据这些步骤作画能够呈现出动物的主要特征，这会给予你很大的帮助。此外，自主学习和大量的绘画练习也至关重要，它们是你艺术旅程中不可缺少的必经之路。

另外，玛姬·兰博还会讲述每个动物和动物家族的故事，这些故事真实而有趣，能帮助你更好地理解每个主题的背景。

书中的作品都倾注了我的爱，我十分享受整个创造过程。希望你能在书中有所收获，产生更多的绘画创意。

我还有一个额外的小建议。你平时可以随身携带一本小型素描本，以便以文字或草图的形式将突如其来的灵感记录下来。无论是游览动物园，还是观看纪录片或图书，你都可以从中获得灵感。多去观察、欣赏自然界中令人惊叹的美丽生物吧！最后，请永远记住：享受绘画，乐在其中！

——奥纳·贝福特

绘画建议
及所需工具

学会观察

　　每种动物都有其独特的美丽之处。要想识别并描绘出动物的特征，你首先要学会仔细观察照片和视频；在动物园或者野外直接观察动物，效果通常会更好。只有认真地研究动物的比例和特征，并将其视为一个整体后，你才能更有把握地去绘制它。

　　当你阅读本书时，你会发现书中所有的练习都有一个共同点：那就是我们会从基本的几何形状和线条着手绘制，以确保每个动物的基本比例是正确的。一旦主要的轮廓成形，之后只需补充、完善其中的细节即可。

　　不要觉得多次绘制同一个主题是无趣的。学习绘画的一大重要过程就是练习，经常练习对提高你的绘画技能大有帮助。

基本工具准备

　　许多美术用品都可以用来绘制动物。以下列出的是我在绘制动物时经常使用的绘画材料，其中包含了绘制每个步骤以及每个细节时所需的材料。

> **画纸：** 热压水彩纸表面光滑，冷压水彩纸表面则有粗糙且微妙的纹理。你可以根据个人喜好来选择画纸。如果你不习惯直接在水彩纸上作画，也可以先在影印纸、打印纸或速写本上进行练习。

> **铅笔：** 艺术家们使用的石墨铅笔从9H（颜色最浅）到8B（颜色最深）不等。如果想画出易被水彩颜料覆盖的浅细线条，可选择5H到H的铅笔。如果想画出颜色更深的线条，例如当强调细节或勾画成品图时，则可选择HB到4B的铅笔。

> **水彩：** 有透明质感的水彩颜料非常适合用来薄涂，能塑造出纹理感和立体感。你只需要涂一层薄薄的颜料并等待其干燥即可，若有需要的话可以再叠涂一层。水彩颜料分为管装液态颜料和盘装固态颜料。两者都很适合外出写生时携带。

> **水粉颜料：** 若想画出浓重、饱和度较高的颜色，可选用不透明的水粉颜料。在完成本书的插图时，我常常使用白色水粉来绘制高光或刻画细节。

> **笔刷：** 8号圆刷可用于绘制大面积背景；1号、2号或3号笔刷可用于绘制小面积区域和细节；10号或0号线笔则可用于绘制更精细的细节。另外，在作画时请记得准备一个水杯或水罐，用于清洗笔刷。

> **调色板：** 调色板有多种形状和尺寸，作画时选择最适合的即可。盒装水彩颜料一般自带调色区域，因此你不需要准备单独的调色板。

mammals

哺乳动物

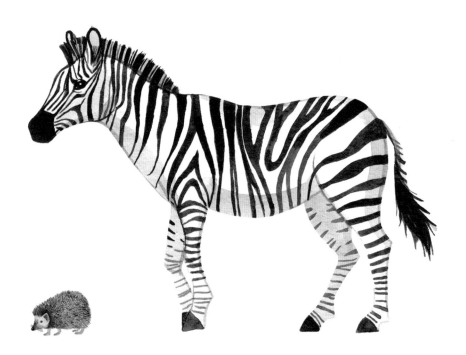

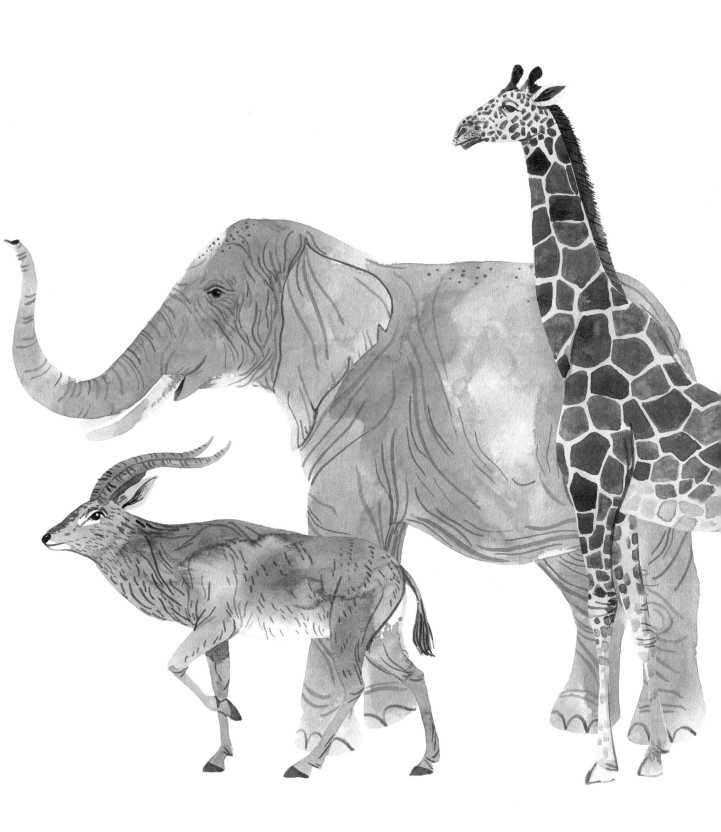

哺乳动物是脊椎动物中种类最少的动物，现存4000余种，种类多样且迷人，体形从迷你蝙蝠和老鼠到巨大的鲸鱼不等，身体由毛发、乳腺以及独特的大脑和耳朵结构组成。

所有的哺乳动物都是恒温动物，也被称为"温血动物"，它们能通过身体内部的循环过程来调节体温，而不是依赖外部环境。恒温性使它们在最恶劣的环境中也能生存并茁壮成长，因此，哺乳动物广泛分布在世界各地各种类型的栖息地中。

哺乳动物的生活方式和食物偏好差异极大，从树栖食虫动物到水生食肉动物，再到穴居杂食动物都有。它们的外形也千差万别，有的带有条纹、斑点等彩色图案，有的则头上长角。哺乳动物能以各种各样的方式交流，利用气味、声音，甚至是动作来传递信息，即便它们处于不同的社区结构下，如独居生活或拥有严格层次结构的社群生活，也能相互交流。

除了一些产卵的物种，如澳大利亚鸭嘴兽，所有哺乳动物都是以幼崽的形式出生的。鸭嘴兽和一些针鼹类动物，被统称为单孔类动物，它们像鸟类和爬行动物一样产卵，幼崽在母亲体内进行孵化，孵化出来后需要立即吮吸母体分泌的乳汁。与单孔类动物相对应的是有袋类动物，这种类型的哺乳动物幼仔出生时发育不全，体形十分小。刚出生的有袋类动物本质上仍是胎儿，它们必须在母亲的育儿袋里成长，在那里吮吸乳汁并继续发育。还有一种哺乳动物是真兽亚纲动物，大多数哺乳动物都属于该类，包括众所周知的熊、猫、鲸、犀牛和猴子等。真兽亚纲类哺乳动物通过母亲体内一种特殊的胚胎器官——胎盘来哺育幼崽。它们出生时发育完全，只需很短的时间就能适应大自然的生存竞争。

　　哺乳动物有一个其他类动物没有的独特特征，那便是它们身体上的毛发或皮毛。哺乳动物的皮毛在厚度、颜色、硬度和密度上都有很大的差异，不同物种的皮毛有着不同的作用，如伪装或调节体温。尝试着想象一下这样一幅画面：在微风轻拂的一天，阳光轻柔地照射在狮子的鬃毛上。这种美好的画面是很难被复制到纸上的，但它却为我们观察并研究自然界中的动物提供了源源不断的动力。

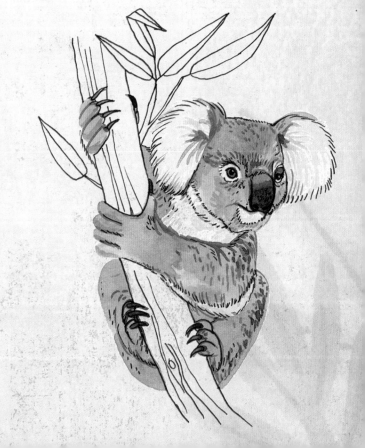

Quick Guide
绘制食肉动物
· · · · · · · · · ·

将简单的圆圈作为头部和身体。

用较为明朗的线条将圆圈连接起来。

细化头部特征和脚部细节。

添加毛发，根据情况添加条纹或其他纹理。

添加颜色和阴影。

绘制食肉动物

捕猎能手

一些世界上最受人类敬畏和最雄壮的物种便属于食肉目，例如猫、狼和熊等。它们以锋利的爪子、强有力的下颚和尖锐的牙齿闻名。借助牙齿（尤其是犬齿和裂齿），这些猛兽能够轻易地杀死猎物。这个群体中的一些物种是纯食肉动物，另一些则被认为是杂食性动物。相比植物而言，肉类能提供更多的能量，所以食肉动物的进食频率通常比食草动物更低。

一般而言，食肉动物具有出色的听觉和嗅觉，是捕猎能手，它们积极地建立并保卫着自己的领土。

大多数食肉动物都是独居动物，而狼是一个例外，它们成群结队、彼此合作着追捕猎物，并且能在极其严酷的环境中生存下来。熊则可以在不同的栖息地茁壮成长，大多数的熊会冬眠。熊的体形虽然庞大，但它们在攀岩和游泳时却出奇地敏捷。猫科动物的品种繁多，广泛分布在从沙漠到雪地的各种类型栖息地中，它们的肌肉组织光滑且突出，外形极易识别。食肉目中还包括其他一些较为常见的物种，如浣熊、臭鼬和黄鼠狼等。

孟加拉虎

Panthera tigris tigris

绘制这只美丽的"大猫"非常有趣。当你确定了它的主要线条和形状后，就可以试着表现它独特的皮毛图案了。若你想完美地绘制出老虎漂亮的头部、鲜明的颜色和引人注目的条纹，还需要多加练习。

老虎是猫科动物中体形最大的动物之一，它们会游泳、攀爬、跳跃，从印度热带地区的森林栖息地到西伯利亚的雪地都有其踪影。与大多数猫科动物一样，老虎是独居食肉动物，它们依靠自身强壮的身体以及出色的视觉、听觉和嗅觉来追踪并伏击猎物。

1

将孟加拉虎的身体结构简化成三个圆圈：两个圆圈代表身体，一个代表头部。

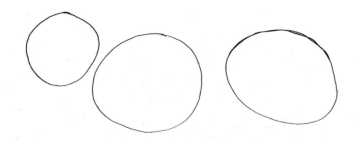

2

添上一些线条来连接圆圈，描绘出孟加拉虎的身体轮廓。在身体末端画一条微微弯曲的尾巴。画上一些线条作为虎爪的轮廓。孟加拉虎的爪子十分锋利，非常适合捕猎。

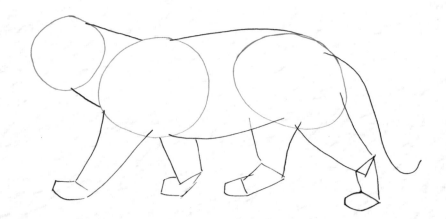

3

把最初的线条作为参考，勾勒出孟加拉虎的身体轮廓，添上耳朵并完善面部细节，然后进一步完善尾巴和爪子。

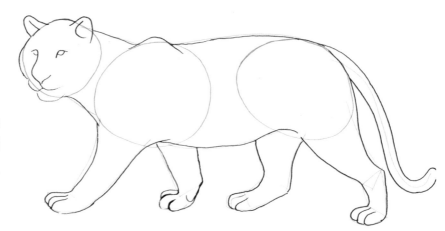

4

在孟加拉虎的身体上画一些短线条，表现出其毛发的质感、体积感和动感。

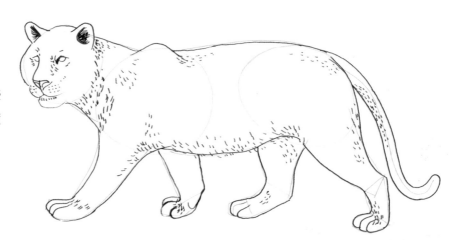

5

在孟加拉虎的眼圈周围画出向鼻子延伸的深色轮廓，以此来修饰眼睛的形状。在它的脸部和身体上刻画出黑色条纹。

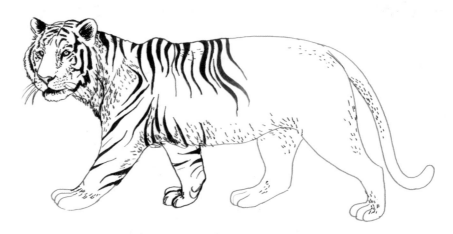

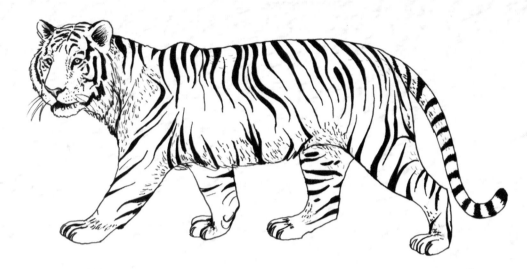

6

请注意，孟加拉虎身上的条纹
是对称的，并环绕着它的整个
身体。在绘制条纹时，线条由
粗变细。

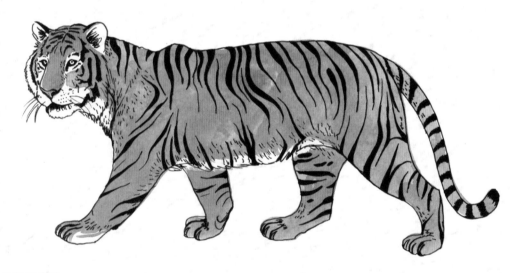

7

上色，使孟加拉虎更具个性。
注意，下述几个区域需要留
白：眼睛周围、耳朵内部、下
颚和腹部的下方。

灰狼

Canis lupus

　　灰狼与狗的外形有些相似，但不完全相同，它们都是绝妙的绘画对象。在绘制时要注意它们又黑又尖的口鼻、尖尖的耳朵、强壮的四肢和大大的爪子，浓密的尾巴上还有着黑色的尖端。

狼是一种高度社会化的动物，它们依靠一系列复杂的行为、气味和声音来交流，始终作为一个紧密的群体发挥着作用，共同狩猎、保卫领地并养育后代。家庭狼群由一对优秀的伴侣领头，它们影响着狼群之间的互动并领导着狼群活动。

1

用蜡笔画两个圆圈（不一定要画得很完美）作为灰狼的身体，再画一个圆圈作为其头部。我打算呈现出灰狼行走时的放松姿态，所以头部的位置要画得略微低些。

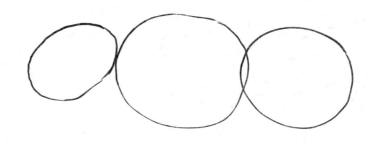

2

用线条把圆圈连接起来，这样就完成了灰狼的基本轮廓。画出爪子、尾巴以及腿部轮廓线，再画几条线作为狼突出的口鼻。请注意，灰狼的后背要画得低于肩部。

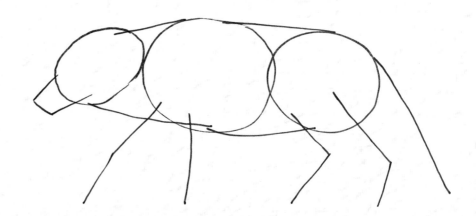

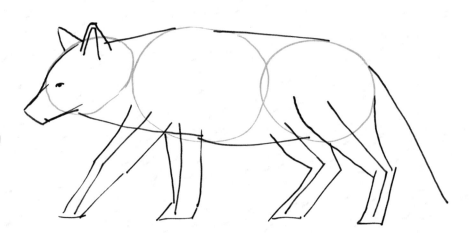

3

把最初的框架作为参考，
进一步细化身体和四肢的
轮廓。画出尖尖的耳朵，
找到杏仁状眼睛的位置，
并调整四肢的宽度。

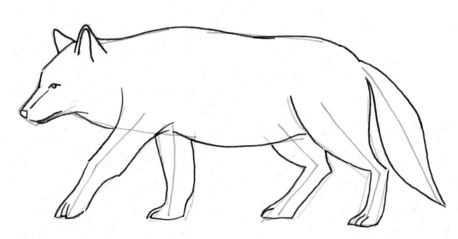

4

在身体周围画一些曲线，
表现出灰狼的有力的腿部
肌肉和蓬松而又毛茸茸的
大尾巴。

5

在灰狼的身体上，特别是尾巴上，添加一些锐利的线条，来表现厚厚的皮毛。狼的眼睛、鼻子和嘴唇都是黑色的。另外，请刻画出其爪子和脚趾末端上结实且锋利的指甲。

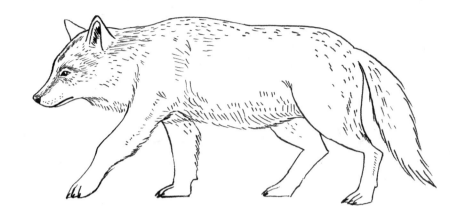

6

给整个身体上一层暖灰，鼻子下方、嘴巴下方和腹部下方留白，因为这些区域通常呈非常浅的灰色。

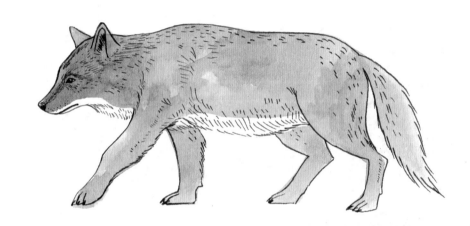

7

等待第一层颜料干透后，你可以叠加更多层颜料，以此来表现出立体感。例如，位于背景中的两条腿、后脑勺、耳朵内侧、尾巴内侧和尾巴尖端的阴影部分可以再叠涂一层较深的颜色。

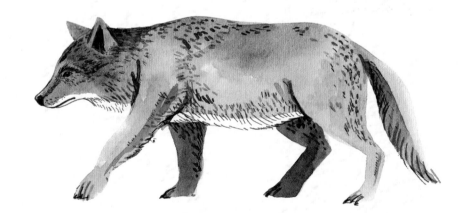

哺乳动物

北极熊

Ursus maritimus

在画熊（或任何其他动物）之前，首先需要熟悉动物的身体结构。北极熊体形庞大，而且看起来毛茸茸的，你可以运用恰到好处的阴影和颜色来表现其美丽的白色皮毛。

北极熊是世界上最大的陆地食肉动物，它们的嗅觉非常灵敏，是游泳健将中的佼佼者。它们分布在整个北极圈内，以海冰为主要栖息地。与其他熊类不同的是，它们不冬眠，但怀孕的母熊会挖掘洞穴并在其中居住约八个月的时间，在此期间，它们孕育、分娩并哺育幼崽。

1

我打算画一头北极熊，它的身体微侧且头部面向我们。先试着画出两个大圆圈作为身体，第一个圆圈要比第二个略大一些，以平衡比例。接着，画一个更小的圆圈作为头部。根据身体的透视原理，这三个圆圈需要相互交叉。

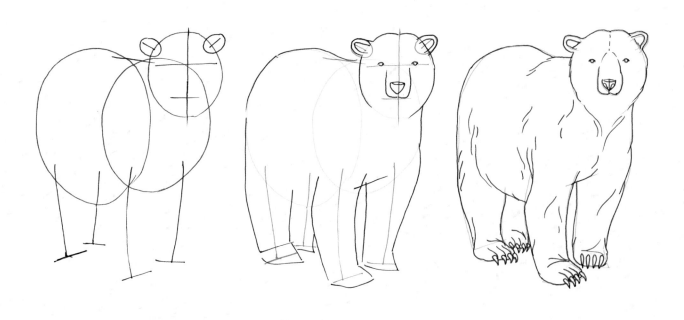

2

在小圆圈内画一条竖直的中
线以确定头部的中心点。在
眼睛所在位置画一条略长的
横线，再画一条略短的横线
来表示鼻子的宽度。接着，
画出四肢和爪子的轮廓线，
并在头部两侧各画一个椭圆
形代表耳朵。

3

细化北极熊的轮廓和四肢。
请注意，它们的四肢很宽，
且覆有一层厚厚的毛皮（同
人类一样，熊也会用脚掌走
路，我们称之为跖行）。在
头部两侧各画一个小圆圈代
表眼睛，然后继续细化嘴巴
和鼻子的部分。

4

擦除部分第一步中的铅笔线
条，并为北极熊添一些毛发
来表现体积感。请注意，北
极熊的大爪子也非常锋利，
别忘记刻画它的指甲。

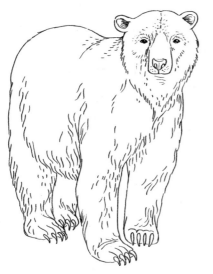 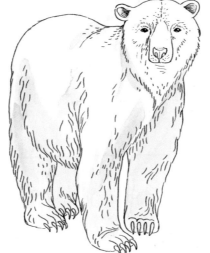 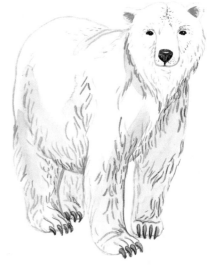

5

添上更多的线条来表现毛茸茸的熊毛。绘制熊毛时，我们假设光线来自画面的左上角，请在图中所示的部位绘制较为浓密的毛发。

6

若想要添加阴影来表现更强的立体感，则可在北极熊身体的下半部分涂上一层柔和的灰蓝色。北极熊是白色的，在白纸上展示该色彩的特点很有挑战性。我建议你将一些区域留白，只需将阴影区域上色即可，这样做有助于在白色和阴影之间获取恰当的平衡感。你会发现，其实你是在利用阴影刻画北极熊的外形特点。

7

可选项：接下来，你可以继续添加更多层次的颜色和线条来进一步完善作品。在第一步中，也可以选用更为柔和的笔刷代替铅笔勾勒出身体的轮廓。

> 如何绘制 <

笔尾獴
Cynictis penicillata

非常有意思的是，这种毛茸茸的动物身体既光滑又灵活。它外表可爱，脸长长的，还有着修长的身躯和毛茸茸的尾巴。

笔尾獴生活在非洲南部，喜欢栖息在开阔干旱之处，是一种高度社会化和地域性的物种，通常与松鼠和猫鼬生活在一起。严格来说，它是食肉动物，主要以节肢动物为食，也会伺机捕食体形较大的脊椎动物，如鸟类、爬行动物和两栖动物。

1

首先，画几个圆圈作为笔尾獴的身体。

2

勾勒轮廓，注意笔尾獴的背部、颈部、尾巴和腿的位置。

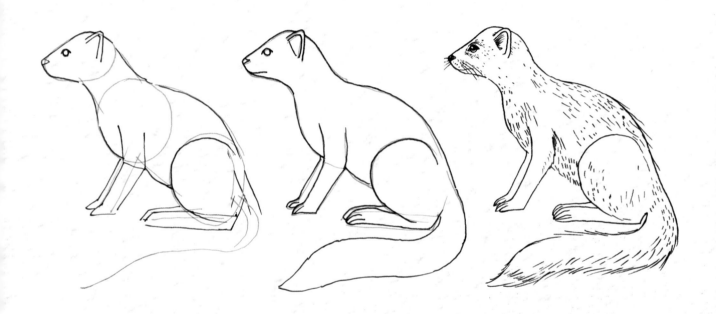

3

继续绘制其余部分：圆角三角形的耳朵、杏仁状的眼睛及扁平的口鼻。接着，画出腿和爪子的轮廓。

4

画完整个身体的基本轮廓后，加深基础线条，并画出笔尾獴的尾巴。请注意，它的尾巴厚而结实，并且看起来毛茸茸的。

5

用铅笔在笔尾獴的身体上添加较短的线条，在其尾巴上添加较长的线条，以此来表现笔尾獴的毛发。

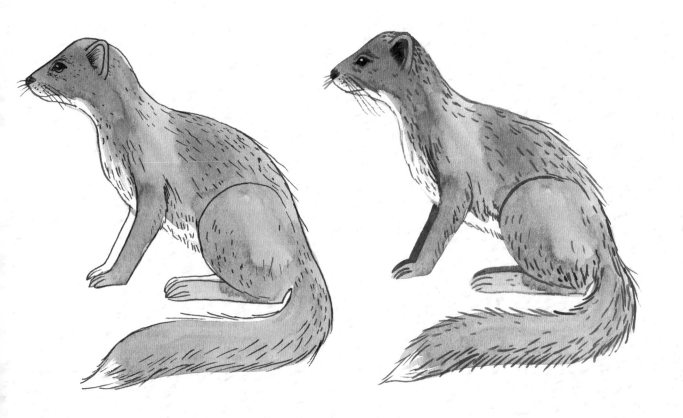

6

给身体涂一层棕橙来表现笔尾獴的毛发特色和体形特征。请注意，嘴巴下方、脖子、腹部和尾巴末端的位置需要留白。

7

等待第一层颜料干透后，继续添加细节，用阴影和笔触代替之前的铅笔线条，刻画出笔尾獴的绒毛。

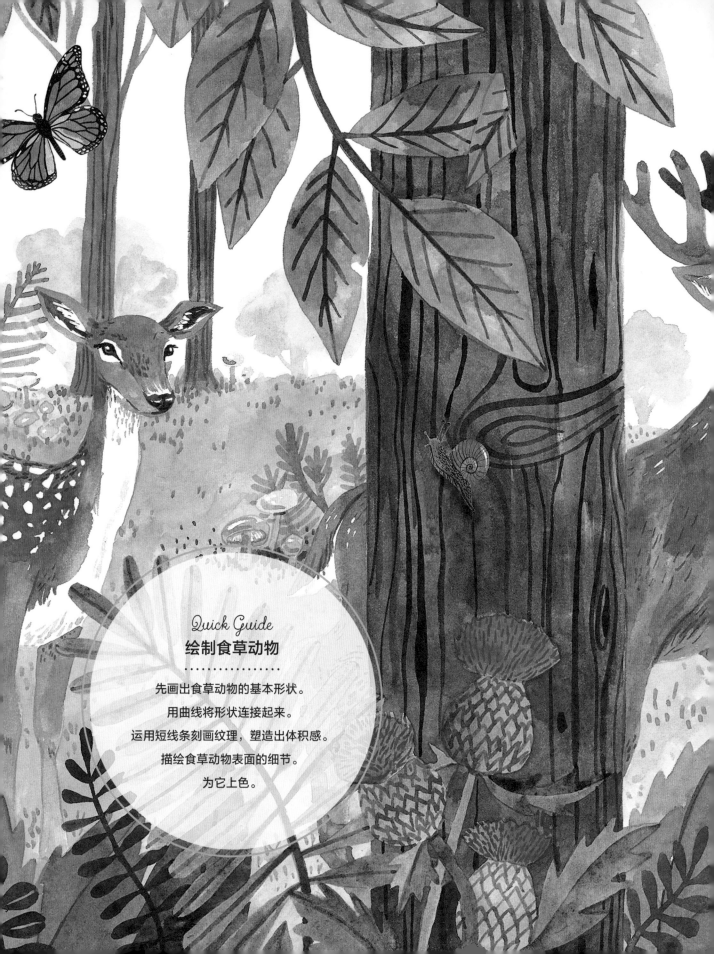

Quick Guide
绘制食草动物
.

先画出食草动物的基本形状。

用曲线将形状连接起来。

运用短线条刻画纹理，塑造出体积感。

描绘食草动物表面的细节。

为它上色。

绘制食草动物

以植物为食的动物

有蹄类哺乳动物，也被称作有蹄类动物，几乎遍布世界各地，从小型的皇家羚羊到高大的长颈鹿都属于该类。大多数有蹄类动物听觉和嗅觉良好，它们的眼睛位于头部两侧，以便扫视四周景物，这是作为猎物的物种必须具备的生存特征。许多有蹄类动物有着独特的头部特征，例如角，不过这些头部特征大多数时候只出现在雄性身上。

绝大部分有蹄类动物都是食草动物，少数为杂食性动物。大多数有蹄类动物都有着多室胃，会反刍。反刍是某些动物的消化方式，这些动物进食一段时间后，会将半消化的食物从胃里返回嘴里再次咀嚼，这种消化方式能让它们更高效地消化食物。和大多数动物不同的是，一些经过驯化的有蹄类动物，例如牛、马和猪，几百年来一直与人类保持着密切的联系，它们是人类食物和生计的重要来源。

与之相反，正因为人类的干涉，另一些有蹄类动物的未来则越来越不明朗，其中最明显的是犀牛和长颈鹿，这两种动物在野外被盗猎者大量捕杀，目前濒临灭绝。

麋鹿
Cervus canadensis

麋鹿有着华丽且引人注目的鹿角和毛茸茸的鬃毛，这种动物是很有意思的绘画主题。它们的身体和比例与马相似。

麋鹿是鹿科家族中体形最大、嗓门最大的成员，生活于北美和亚洲东部的森林中。冬天，麋鹿在低洼的山谷牧场吃草；夏天，随着雪线高度逐渐降低，麋鹿会前往高山牧场，在那里分娩幼仔。雄性麋鹿的鹿角每年都会生长并掉落，它们用自己的尿液洗澡，并发出吼声来吸引雌性。

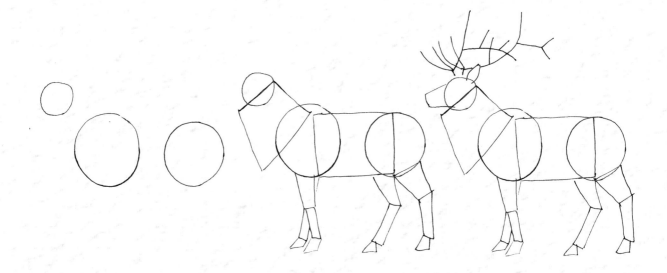

1

和之前一样，先从基本形状入手。画两个大圆圈作为麋鹿的身体，右侧的那个稍微小一点。接着，画一个小圆圈作为头部。

2

把麋鹿的身体分割成几个部分，用基本的形状表示出来，以此作为基本的比例框架，逐渐添加细节。

3

在适当的位置画出鼻子和鹿角的轮廓。

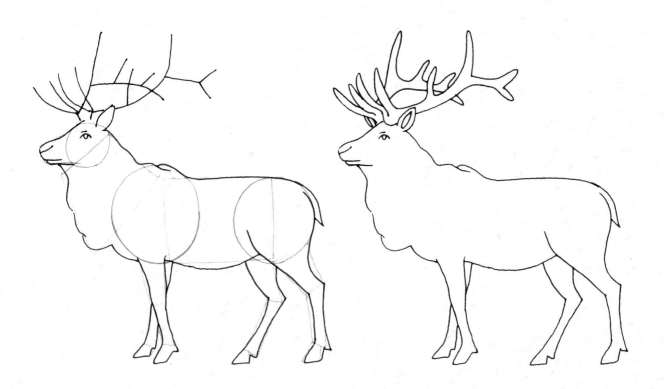

4

将之前的形状作为参考，勾勒出麋鹿的主体轮廓。依次为它画上眼睛、鼻子、嘴巴和尾巴。

5

擦除前几步中的基本形状。接着，细化鹿角。

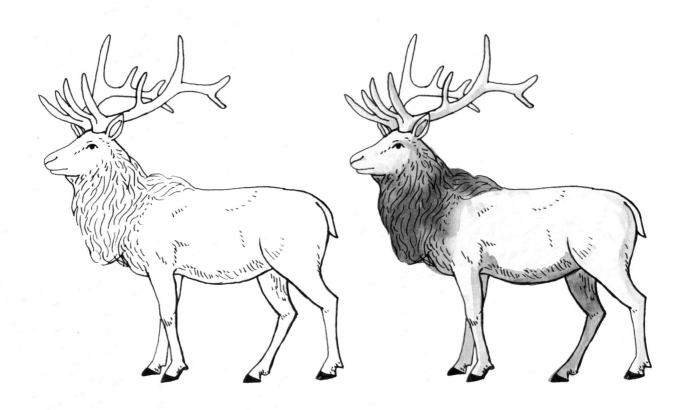

6

添加一些略微弯曲的线条，表现麋鹿浓密的鬃毛。鬃毛从头部正下方一直延伸到脖子周围和胸部。

7

用适量水彩、水墨或水粉颜料给身体上色，赋予其立体感。鬃毛的颜色要略深一些。

> **如何绘制** <

河马

Hippopotamus amphibius

河马是亲水动物，因其庞大的体形闻名。在绘制河马时，以曲线为主，通过添加色彩来表现其体积感和皮肤肌理。

河马被认为是非洲最危险且最具攻击性的哺乳动物。它们的主要感觉器官长在头顶上，因此即便河马将头部浸泡在水中，它们也依然可以听到、看到并闻到外界事物。河马特别喜爱待在水中，它们甚至在水中交配、分娩和睡觉。常常等到夜深人静的晚上，它们才会爬上岸觅食。

1

画出四个圆圈，两个作为河马的身体，另两个作为它的头和口鼻。

2

画几根线条，大致勾勒出河马笨重又丰满的身体轮廓，并根据身体的角度确定头部的中心。接着，勾勒出河马短小粗壮的四肢。

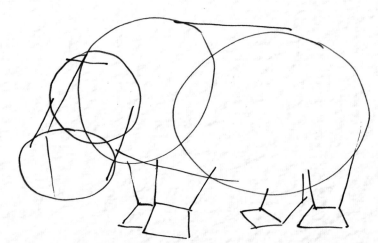

3

在头部两侧各画一个圆形眼睛，在眼睛周围画几条线表现突出的眼窝。画出鼻子、嘴巴和椭圆形的细长耳朵，并在鼻子处画两条指向眼睛的弯曲线条。另外，请注意河马的四肢构造：每只脚有四个脚趾。

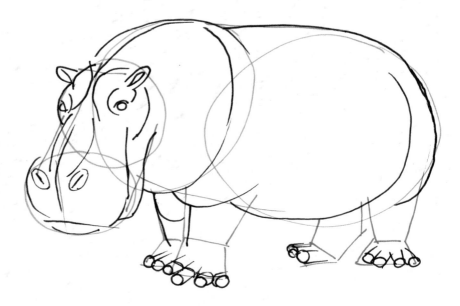

4

在头部和身体上添加几条曲线，表现皮肤的皱褶。接着，进一步完善四肢线条。除了嘴巴周围和尾巴末端外，河马的其他部位没有毛发。

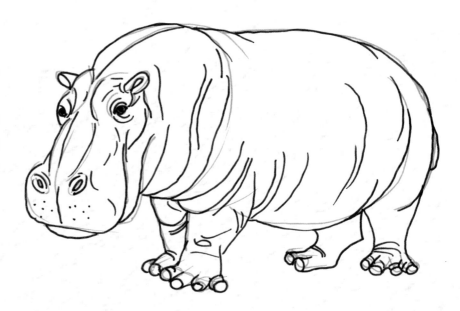

5

为了让作品更生动，请继续
添加一些细节。你可以为河
马画一些皮肤斑点或刻画更
多的皮肤皱褶，你也可以在
河马的嘴里和它站的地方画
一些草作为点缀。

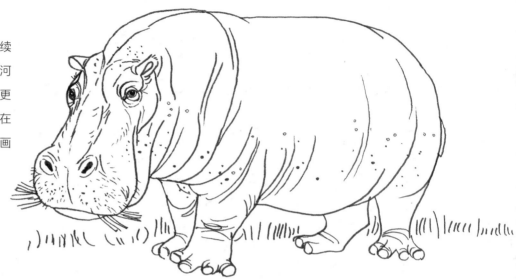

6

为河马涂上一层棕灰色。注
意，身体上部的部分区域需
要留白，以此来表现出河马
的体积感及轻微的光泽感。

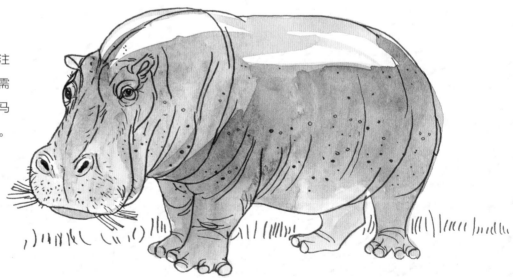

哺乳动物

> 如何绘制 <

长颈鹿

Giraffa camelopardalis

长颈鹿是世界上最高的陆生动物，绘制它们的过程也很有意思。它们的脖子和身体上有着漂亮的马赛克斑点图案，画起来十分有趣。

长颈鹿是非洲的代表动物，它们总是在草原上成群结队地优雅漫步。从远处望去，它们的长颈和带有斑点的皮毛最引人注目。仔细观察，你还会发现它们有着浓密的睫毛、角状骨凸或鹿角和灵活的长舌头。

1

画两个圆圈作为长颈鹿的身体，再画一个圆圈作为脖子的基础。画一个小椭圆形作为长颈鹿的头部。因为要留下充足的空间来画它长长的脖子，所以头部的位置要稍高一些。

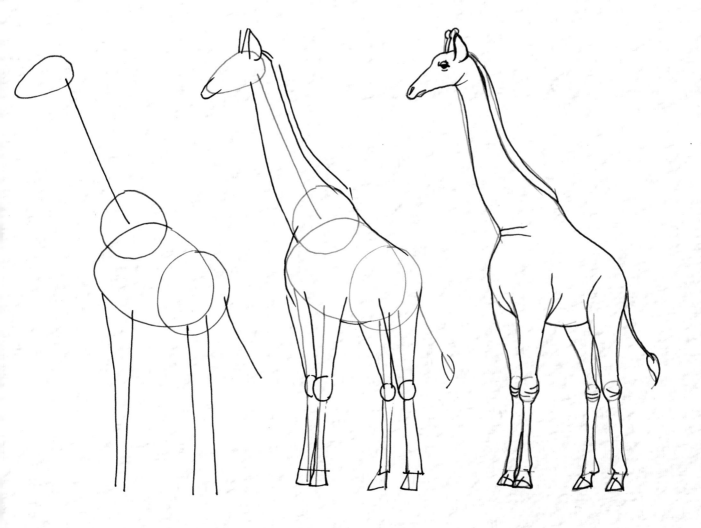

2

用一条斜线连接长颈鹿的头部和身体，并画出腿部和尾巴的轮廓。

3

在长颈鹿头部的左侧画一条弧线作为长颈鹿长长的口鼻，并画出它的耳朵。用几条曲线将长脖子和身体连接起来。接着，画出细长的四肢和四肢末端的小蹄子。

4

完善身体周围的基本线条，并添上一些小细节，如小喇叭一样的鹿角（这是长颈鹿的特征）、圆圆的眼睛、短短的鬃毛和毛发浓密的尾巴。长颈鹿的四肢上部略粗，下部又长又细，关节处略突出。

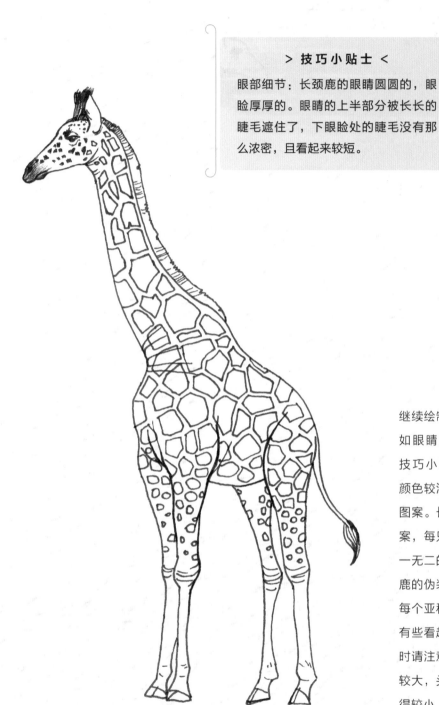

> **技巧小贴士** <

眼部细节：长颈鹿的眼睛圆圆的，眼睑厚厚的。眼睛的上半部分被长长的睫毛遮住了，下眼睑处的睫毛没有那么浓密，且看起来较短。

5

继续绘制身体。注意细节的刻画，如眼睛的构造（详情请见上方的技巧小贴士）、毛茸茸的鹿角、颜色较深的口鼻和皮毛独特的斑纹图案。长颈鹿的斑纹很像马赛克图案，每只长颈鹿身上的斑纹都是独一无二的，这些斑纹可以作为长颈鹿的伪装。长颈鹿共有九个亚种，每个亚种的斑纹都有自己的特点，有些看起来较为复杂。在绘制斑纹时请注意，身体上的斑纹应绘制得较大，头部和关节处的斑纹应绘制得较小。

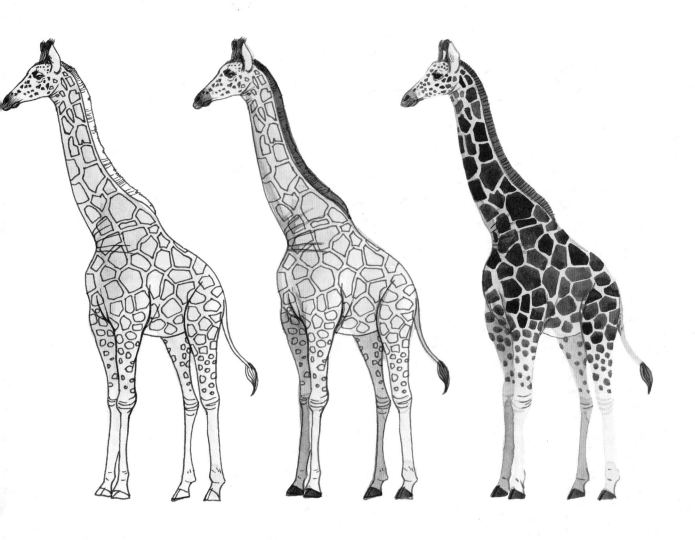

6

为长颈鹿上色，给它的身体涂上一层浅奶油色或浅棕色，完成后等待颜色干透。

7

添加一些阴影来表现立体感。为口鼻、鬃毛、尾巴末端和鹿蹄涂上一层深棕色；为颈部前侧、腿部内侧涂上一层浅棕色。

8

为长颈鹿的斑纹涂上栗色，这样会显得腹部和腿部的颜色浅一些，使作品更具层次感。继续完善长颈鹿的其他细节，比如在鬃毛或尾巴上添加一些较深的棕色线条作为点缀。

> 如何绘制 <

斑马

Equus quagga burchellii

斑马是一种美丽的动物，它们看起来像马，却有着独特的花纹和鬃毛。黑白双色的动物也能拥有极其漂亮的花纹，斑马就是一个很好的例子。

出于个体的差异，斑马身上的斑纹也各不相同，其主要作用是迷惑潜在捕食者。斑马是群居动物，它们通过复杂的行为表现和发声进行交流。大多数斑马过着漂泊的生活，以一匹雄性斑马、几匹雌性斑马和它们的后代组成的群体为单位生活。每当非洲大陆的部分地区进入旱季时，为了寻找更富有营养的觅食地，成千上万匹斑马将进行令人惊叹的大迁徙。

1

首先，画两个圆圈作为斑马的身体，一个椭圆作为其头部。

2

用线条连接圆圈，确定身体的主要轮廓。为斑马画上椭圆形的耳朵，并勾勒出四肢的大致轮廓。

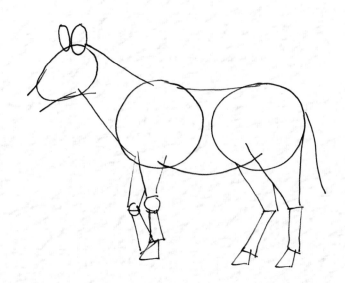

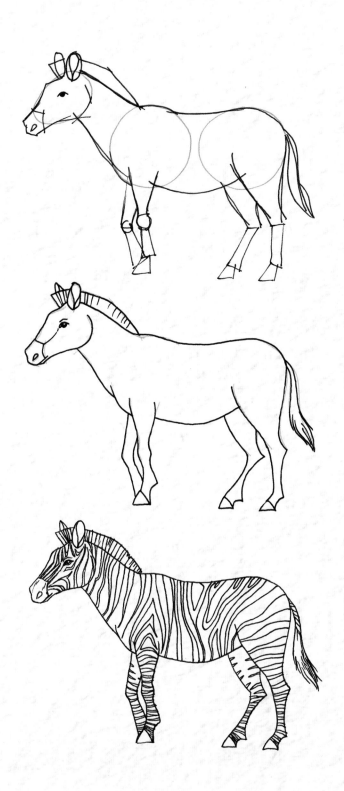

3

添加更多细节，画出斑马的口鼻、耳朵、眼睛、颈部的鬃毛以及尾巴。斑马四肢的上半部分，尤其是接近腹部的地方较为粗壮，下半部分则较为纤细，关节处略突出。

4

继续完善斑马的主要轮廓，为眼睛、鬃毛和尾巴添加更多细节，在尾巴末端处画上长长的毛发。注意，请表现出关节周围的凸起，并用三角形来表示马蹄。

5

绘制斑纹非常有趣，但也将耗费大量的耐心。每只斑马都有独一无二、黑白相间的斑纹。斑纹沿着身体的轮廓分布，通常眼睛周围和下肢处的斑纹更细、更密集。

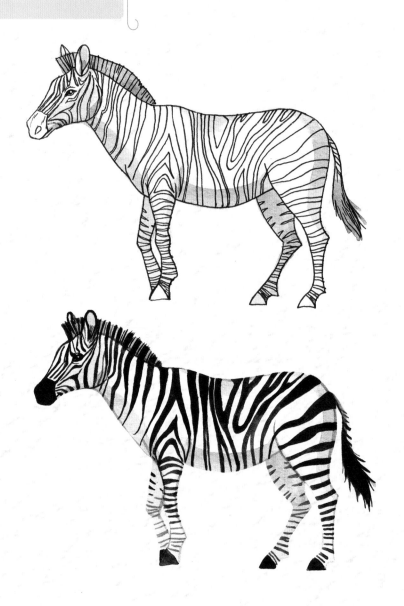

6

给身体涂上一层浅浅的淡奶油灰色，部分区域留白，表现斑马的体积感。

7

等待第一层颜料干透后，在身体上添加更多细节，并为斑纹上色。口鼻、尾巴和马蹄的末端请涂上黑色。

犀牛

Rhinoceros unicornis .

绘制犀牛非常有趣。犀牛看起来有点像恐龙，它有坚硬的角、粗壮的骨架和厚实的褶皱皮肤。

犀牛的体形很大，只有大象才能与之匹敌，它们漫步在非洲和亚洲的荒野中，十分显眼。人们通常认为犀牛厚实的皮肤就像盔甲般坚不可摧，但实际上它们对昆虫和晒伤非常敏感，这也是它们喜欢在泥里打滚的原因之一。犀牛角非常珍贵，盗猎者为了牟利残忍地杀害了犀牛以非法贩卖犀牛角，这也导致了现存的五种犀牛濒临灭绝。

1

画几个椭圆形作为犀牛的身体，再画一个椭圆形作为其头部。

2

画几条线作为辅助，确定面部朝向。接着，勾勒出身体和四肢的主要轮廓。请注意，犀牛的后腿微微向前弯曲，犀牛的前额稍稍向内侧倾斜。

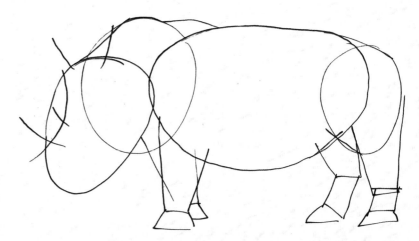

3

在犀牛的头上画两个水滴
形作为它的耳朵，在头部
左下角画出一大一小两个
犀牛角。接着，描绘犀牛
的鼻子和眼睛，并为犀牛
蹄画出脚趾。

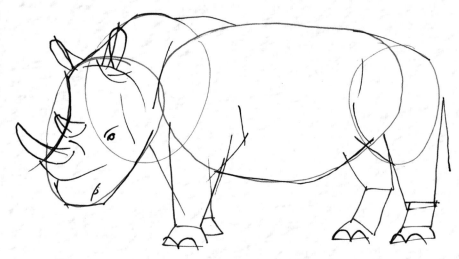

4

擦去一些最初的轮廓线，
细化、确定犀牛的最终轮
廓，添加一些线条来表现
其皮肤上的褶皱。

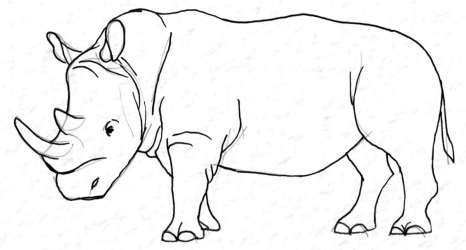

5

在口鼻处添加更多的细节和少许皱纹，在眼睛周围以及身体上同样添加少许线条作为皱纹。在犀牛的耳朵上方画几条短短的细线作为毛发。

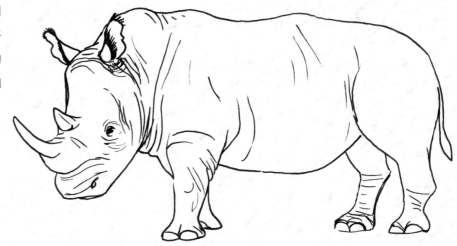

6

为犀牛上色，完成后等待颜料干透。为身体的阴影部分涂上一层较深的颜色，塑造层次感，表现犀牛庞大的体形。

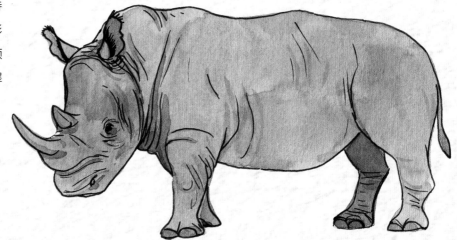

哺乳动物

绘制大象

大象是陆地上最大的动物，它们有着独特的外形特征和行为习惯。除了体形之外，它们也以象鼻、象牙和充满皱褶的皮肤闻名。大象的鼻子肌肉发达，它们用鼻子呼吸、嗅气味、抓东西、互相打招呼，甚至还可以在游泳时将鼻子伸出水面换气。同样地，象牙也有多种用途，可用于挖掘水源和树根、剥开树皮及在战斗中起到防御作用。大象厚实、褶皱的皮肤能使它们在恶劣的环境中保持舒适的状态。它们常会用泥巴把自己的皮肤遮盖起来，以防止寄生虫和晒伤。

大象有着复杂又极具重量的大脑，就像灵长目动物和鲸类动物的大脑一样，大脑为它们复杂的交流和社会行为提供了支持。雌象一般生活在由多个家庭构成的群体中，而雄象则独居或与其他年轻的雄象生活在一起。大象以各种各样的方式进行交流，包括气味、声音和身体行为。

有趣的是，大象有时会用脚踏击地面，产生次声波，从而与距离遥远的同伴交流。除了人类之外，大象是所有动物中最能形成牢固纽带的动物，也是最悉心照顾后代的动物。

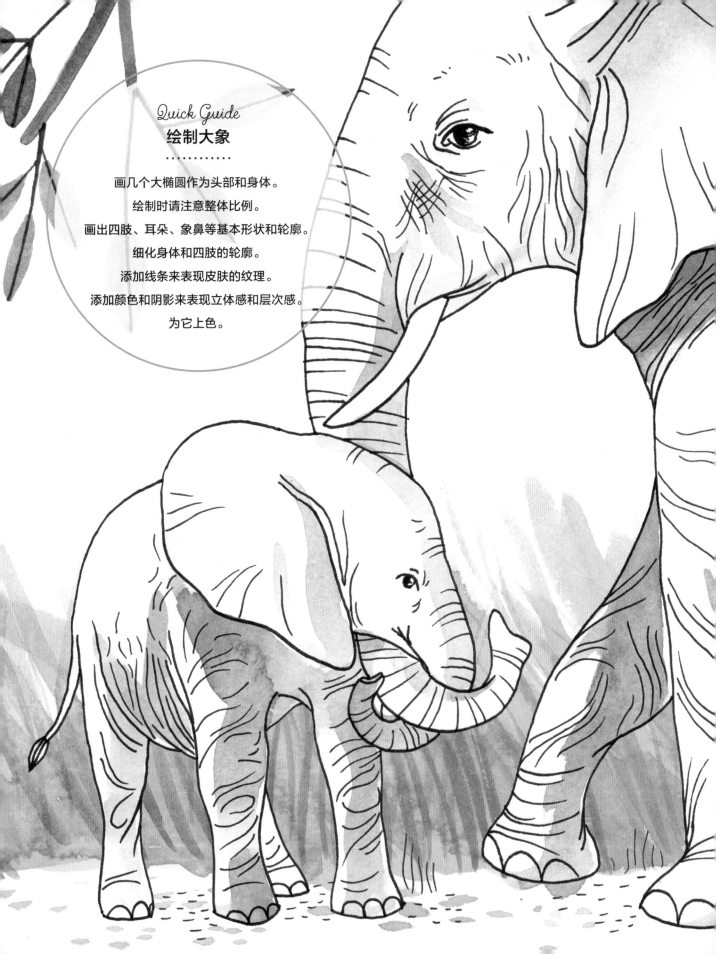

Quick Guide
绘制大象
.

画几个大椭圆作为头部和身体。

绘制时请注意整体比例。

画出四肢、耳朵、象鼻等基本形状和轮廓。

细化身体和四肢的轮廓。

添加线条来表现皮肤的纹理。

添加颜色和阴影来表现立体感和层次感。

为它上色。

非洲森林象

Loxodonta africana

大象的基本轮廓绘制起来是相对容易的，棘手的是如何细化这些轮廓，并为大象添加逼真的皮肤纹理、细节和阴影，只有处理好了这些部分，作品才会看起来更加精致。

非洲森林象是所有大象中体形最大的一种，它们生活在非洲大陆的丛林和草原地带。非洲象的雌象和雄象都长有象牙，而亚洲象只有雄象才会长有象牙。大象有着惊人的认知能力、记忆力、团队协作性和使用工具的能力。现在，由于盗猎者偷猎象牙和人象冲突（尤其是围绕着农作物的掠夺斗争），大象在野外面临的威胁越来越大，我们应该引起重视。

1

首先把非洲森林象想象成一个整体，注意它的比例和基本形状。画一个大椭圆作为身体，再画一个略小的椭圆作为头部。

2

用基本的几何形状表示非洲森林象
的腿部和耳朵。请注意这些形状的
比例，它们将作为后续添加细节的
重要参考。

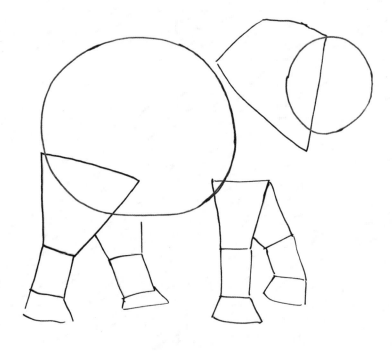

3

画几条细线作为尾巴、象牙和鼻
子，并用线条将耳朵、腿部和身体
连接起来。

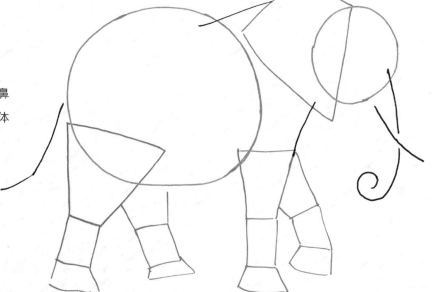

4

勾勒出基本形状，细化非洲森林象的轮廓，并赋予其特色。为非洲森林象画上眼睛，完善脸部细节；再画出象牙和躯干。接着，在卷起的象鼻上添加一根树枝。注意观察象鼻是如何卷起树枝的，象鼻的前段卷着树枝，并呈螺旋状弯曲。

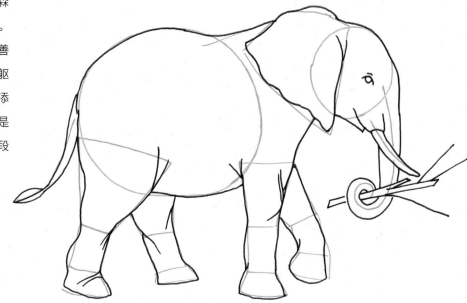

5

完善象脚的形状，为象脚画上指甲。请注意，非洲森林象四肢的上半部分比下半部分更厚实、粗壮，这样才能支持起它巨大的骨架。在身体上添加细长的线条来表现皮肤的纹理，在象鼻上添加几条短线来进一步刻画象鼻，在树枝上画若干树叶作为点缀。

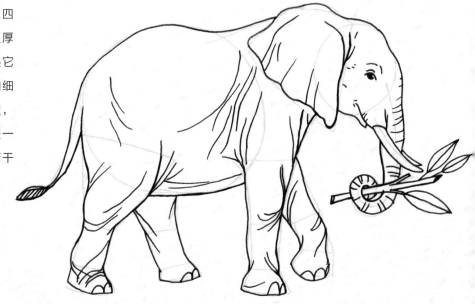

6

用水彩、水墨或水粉为大象浅浅地涂上一层颜色，并在大象的身体、腿部、耳朵周围以及树枝的叶子上打造阴影效果，让大象看上去更富立体感和动感。

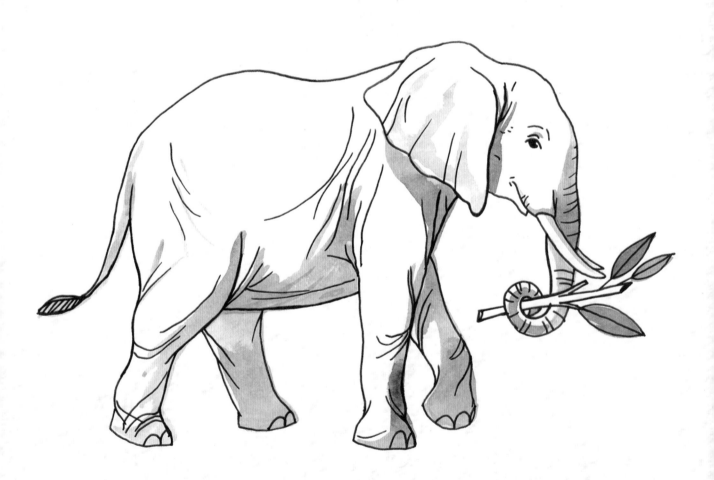

哺乳动物

Quick Guide

绘制穴居动物

· · · · · · · · · · · · · · · ·

画一些基本形状来确定身体的比例。

绘制主要轮廓线来构建身体的整体结构。

除了头部和脚部，为其他部位添加短线。

添加颜色和纹理。

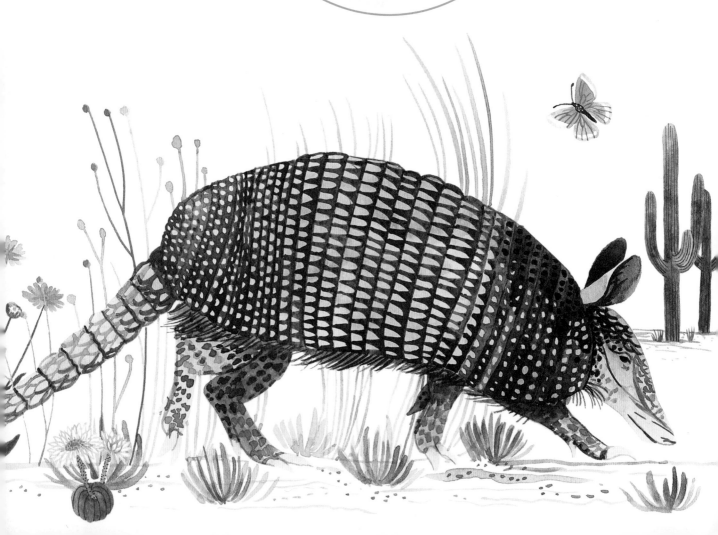

绘制穴居动物

奇妙的组合

这类小型哺乳动物以前被称为食虫目动物，现在被称为真盲缺目动物，"真盲缺目"的英文意思为"肥大且无盲肠的"，真盲缺目动物包括刺猬、鼹鼠、鼠猬和鼩鼱等。大多数真盲缺目动物生活在地底下，虽然它们的视力很差，但是它们出色的听觉和嗅觉能帮助它们在黑暗的环境中茁壮成长。真盲缺目动物大多独居，并且只在夜间活动。你可能会认为它们以虫为食，但其实大多数真盲缺目动物是杂食性动物，主要以蚯蚓、蜗牛、植物的根、浆果、坚果以及其他小型脊椎动物为食。

在真盲缺目动物中，鼹鼠以它们能够挖洞的巨大前爪而出名，但鲜少有人知道它们的唾液是有毒的，能麻痹蚯蚓和其他猎物。与鼹鼠外形相似的是分布广泛、种类极其多样化的鼩鼱，世界上几乎每个大洲都有它们的存在。鼩鼱非常有领地意识，它们的腭下长有唾液腺，能分泌出一种毒液，这种毒液能够很好地保护它们免受敌害的威胁。刺猬擅长挖洞，它们的特色是长鼻子和尖尖的刺。刺猬的近亲是月鼠，也被称为鼠猬。月鼠外表像老鼠，主要食肉，它们以节肢动物和小型脊椎动物为食。

欧洲刺猬

Erinaceus europaeus

从某些方面来看，刺猬和犰狳很类似。只要你对刺猬的基本外形有所了解，就能很容易地把这个长着尖刺的小动物画出来。我们主要运用长线条来表现其皮肤肌理和外形特征。

刺猬广泛分布在欧洲和亚洲北部，从斯堪的纳维亚半岛到中国的长江流域都有其身影，它们以独特的棘刺皮毛而闻名。刺猬有着极佳的听觉和嗅觉，主要以无脊椎动物为食。在受到威胁时，刺猬会采用一种特殊的防御手段，即把自己的身体紧紧地缩到自己的皮毛里，只把竖立的棘刺暴露给潜在的捕食者。

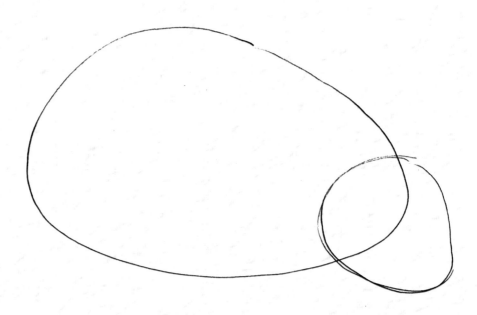

1

画一个大大的椭圆作为刺猬的身体，再画一个较小的椭圆作为它的头部。

2

画出四肢的轮廓，再在头的侧边画上一个眼睛。接着，画两条曲线作为尖尖的鼻子，画两个三角形（一个略大，一个略小）作为刺猬尖尖的小耳朵。

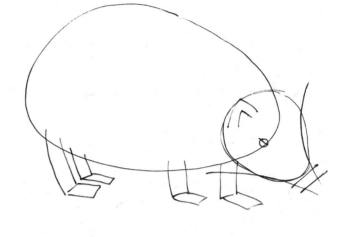

3

擦去一些最初的轮廓线，细化、确定刺猬的最终轮廓。在身体上添加细密的小线条，来表现刺猬的硬刺。画一个黑色的小圆圈作为眼睛，再画一个小圆圈作为圆鼻子。接着，画出刺猬的小短腿和爪子。

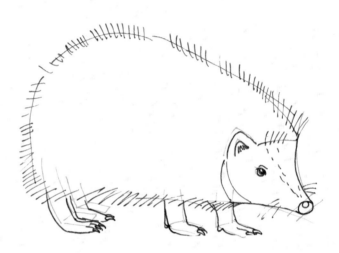

4

除了脸和脚外，给刺猬的全身画上刺。

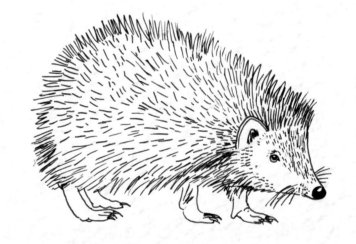

哺乳动物

5

为刺猬涂上一层淡奶油色，完成后等待干透。给四肢和鼻子涂上一层粉调奶油色，完成后等待干透。

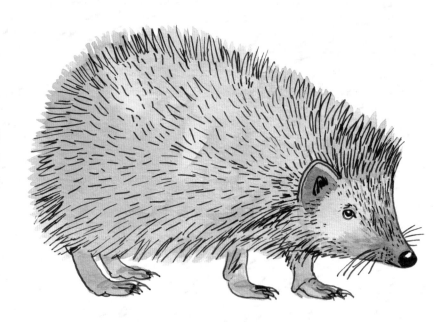

刺猬与犰狳的相似之处

刺猬和犰狳都是真盲缺目动物，它们有着美丽的背部纹理：刺猬背部的刺又尖又长，而犰狳背部的甲壳上有一种类似于圆点和三角形组合而成的图案。这两种动物在受到威胁时都会把自己的身体蜷缩成一团，使袭击者无从下手。

6

为刺猬的身体薄涂一层浅棕色，为其鼻尖涂上少许棕色。刺猬的刺通常是棕色的，尖端的颜色较浅，所以在为身体薄涂浅棕色时请适当地保留第一层奶油色来体现这一点。另外，刺猬肚子上的毛发是白色的，如果你觉得有必要的话，可以用橡皮擦去一些之前用铅笔画的刺。

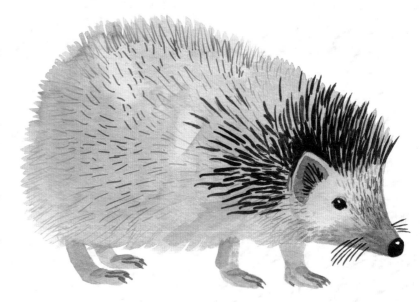

7

最后，仔细刻画刺猬身体上的刺。请注意，鼻子顶端部分的颜色应略深一些，使刺猬看起来更为立体。

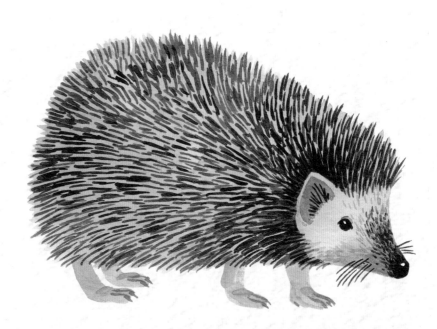

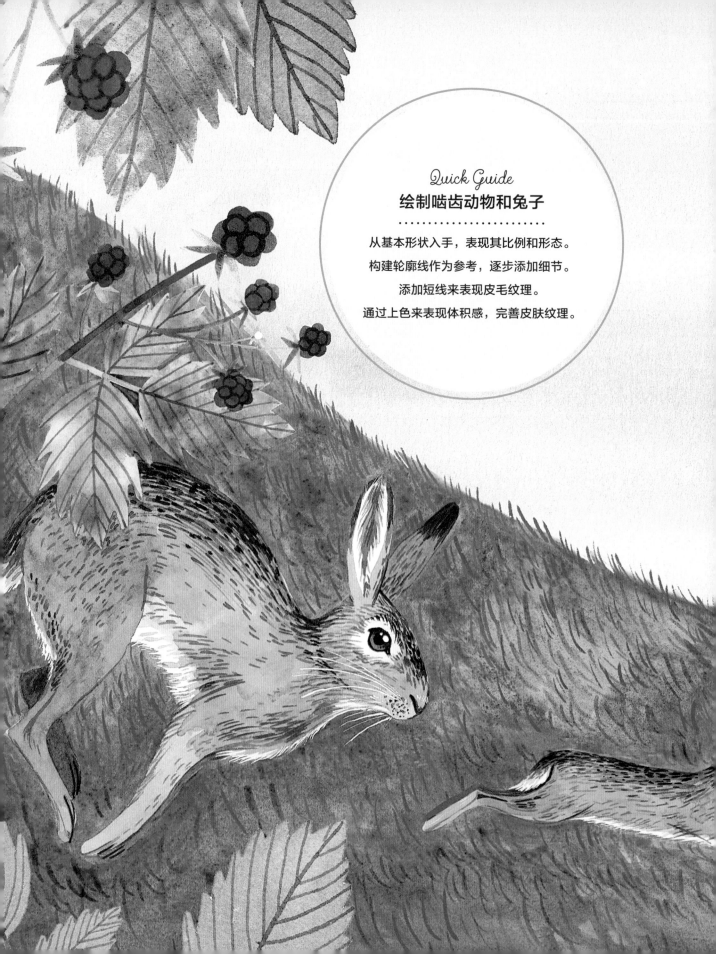

绘制啮齿动物和兔子

形形色色的物种

　　哺乳动物中几乎有一半是啮齿动物，它们的行为方式、栖息地偏好和饮食习惯都极为多样化，并且已经成功地在除南极洲以外的所有大陆上建立了自己的生态系统。从45千克重的水豚到3克重的侏儒跳鼠，啮齿动物以它们不断生长的、用于啃咬和挖掘的门牙以及它们复杂的社会结构而闻名。它们的社会结构十分多样化，既存在紧密联系的家庭群体，也存在阶级社会。啮齿动物遵循着多种多样的交配制度，其中有一夫一妻制和一夫多妻制，它们还经常以窝为单位来活动生存，以求最大限度地提高后代的生存机会。虽然人们经常认为啮齿动物会传播疾病，但它们中的许多在生态系统中扮演着重要的角色，尤其是在种子的传播分散方面。

　　与啮齿类动物密切相关的是兔形目动物，但它们的种类要少得多。兔形目动物的下属科目有属兔科和兔科。兔形目动物与啮齿类动物有许多相似之处，包括不断生长的门牙、分布的广泛性、全年生产的多窝性，它们同样也是其他动物口中的常见猎物。与啮齿类动物不同的是，兔形目动物是严格的食草动物，以草本植物及树木的嫩枝、嫩叶为食。它们还具有双重消化功能，能够把盲肠富集了大量维生素和蛋白质的软粪便排出，再重新吃掉，以充分利用其中的营养物质。

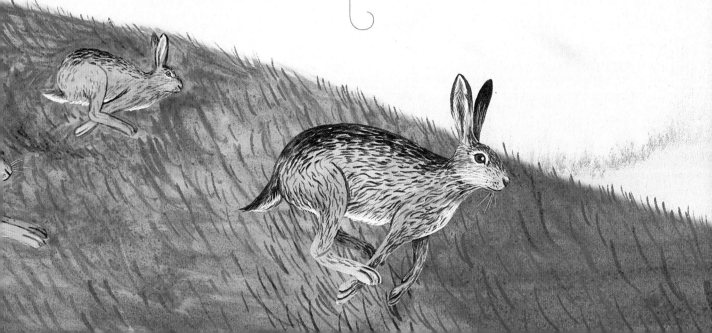

> 如何绘制 <

毛丝鼠
Chinchilla lanigera

　　毛丝鼠是一种灰色的、毛茸茸的动物，看起来有点像老鼠，十分可爱。我们可以通过多次上色来表现其皮毛纹理。请注意，毛丝鼠有着长长的胡须和浓密蓬松的尾巴。

毛丝鼠大多体形中等，通常于夜间活动，主要分布在南美洲，非常适应在高海拔地区生活。毛丝鼠出生时便已长着一层厚厚的毛皮，能睁眼、跑动。由于毛丝鼠毛皮价值高，市场需求猛增，导致该生物被人类过度捕猎，已经到了濒临灭绝的危险处境。

1

画两个圆圈作为毛丝鼠的头部和身体。画一条线作为尾巴。

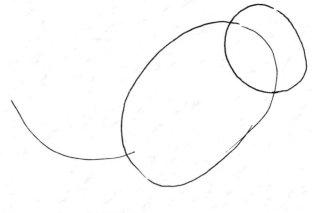

2

画一个圆圈作为毛丝鼠的一只耳朵，再画一条圆弧作为另一只耳朵。接着，画出它前腿、后腿和尾巴的轮廓。毛丝鼠的尾巴较短，但毛发非常的浓密、蓬松。

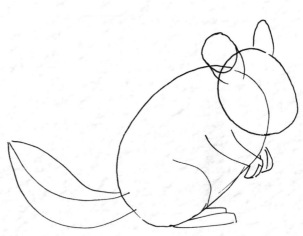

3

擦去一些最初的轮廓线，细化、确
定毛丝鼠的最终轮廓。在它的脸上
画一个圆圈作为眼睛，在眼睛周围
添加更多线条来刻画细节。接着，
在尾巴上画出若干条长长的线条来
表现其毛茸茸的质感。

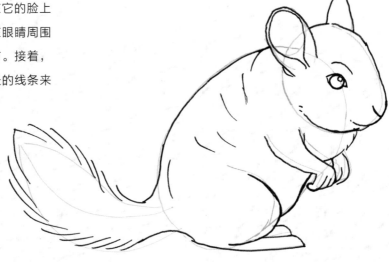

4

继续添加细节来完善作品，突出毛
丝鼠浓密的毛发，并为其画上硬硬
的长胡须。

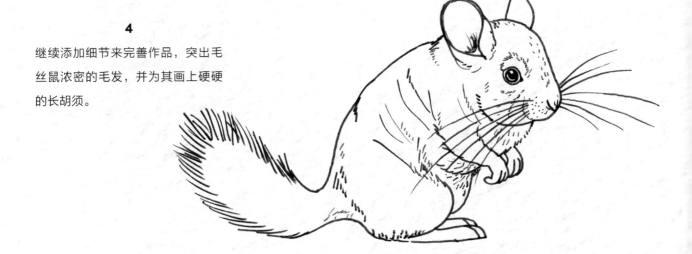

5

当大致轮廓完成后，开始涂抹第一层颜料，眼睛周围的区域留白。请注意，普通的野生毛丝鼠为烟熏蓝灰色。

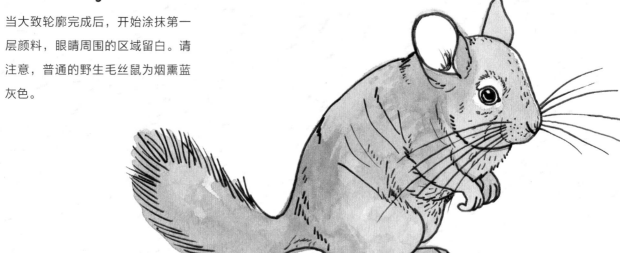

6

第一层颜料干后，涂抹第二层颜料来为作品增加立体感。毛丝鼠背部、头顶和尾巴处的皮毛颜色应较深。耳朵内部是浅灰粉色的。

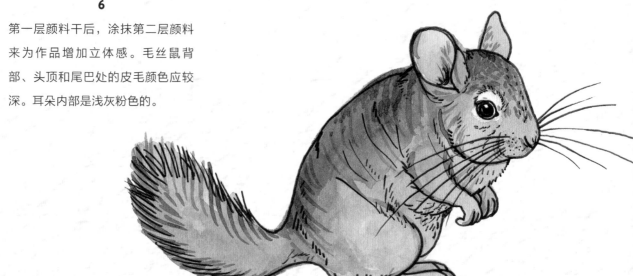

> 如何绘制 <

草兔
Lepus capensis

长长的耳朵、娇小的身体、可爱的小短腿，只要画出了这几个特点，一只活灵活现的小兔子就将跃然于纸上。

草兔广泛分布于非洲、亚洲和中东地区，能很好地适应干旱环境下的生活。草兔是食草动物，主要在夜间活动，通常以草和灌木为食，具有双重消化功能。雌兔每年能产下多窝幼崽，幼崽出生时毛发浓密，出生后不久就能跑动。

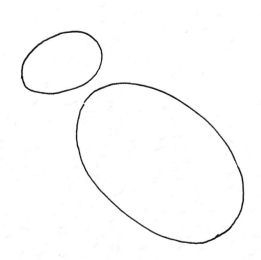

1

先画两个椭圆，较小的作为头部，较大的作为身体。

2

仔细观察草兔的外形特征，画出它耳朵、胸部和腿部的大致轮廓。

哺乳动物

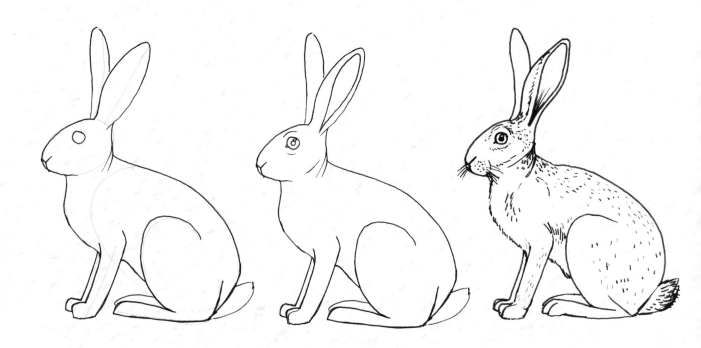

3

擦去一些最初的轮廓线，细化、确定草兔的最终轮廓。在头部相应位置画一个圆圈作为它的眼睛。

4

继续观察并添加一些其他细节来完善作品。画眼睛时，先在眼睛里画一个小圆圈作为瞳孔的中心，再画一个小圆圈作为眼睛的高光部分。

5

在身体部分添加短短的线条，来表现草兔毛茸茸的毛发。细化眼睛，添加胡须，并绘制耳朵内的阴影部分。

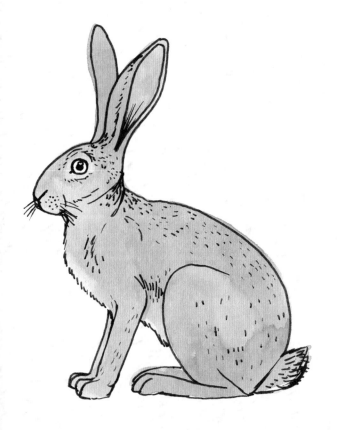

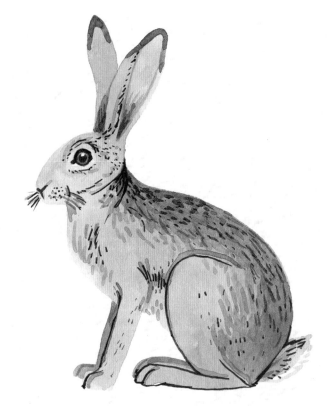

6

是否上色由你自己决定。若你选择上
色，那就用水彩或水粉颜料给草兔的身
体涂上一层浅棕色，眼睛周围留白，耳
朵内部涂上浅粉色。

7

等待第一层颜料干透后，为草兔的背部
涂抹一层更深的棕色。耳朵顶端涂黑，
眼睛则涂上漂亮又明亮的棕色。最后，
在草兔的身体内侧边缘增添更多的阴
影，使它看起来更为真实。

哺乳动物

绘制树懒

最懒洋洋的动物

世界上所有的树懒、食蚁兽和犰狳都被归为贫齿目动物，"贫齿目"的英义意思是"奇怪的关节"，之所以这样命名是因为贫齿目动物的腰椎有着独特的结构。贫齿目动物主要分布在中美洲和南美洲，少数犰狳则分布在北美南部。贫齿目动物一般都是独居动物，体温和代谢率都很低，而且牙齿上没有牙釉质（牙釉质指牙冠表面乳白色的半透明物质，它非常坚硬、耐磨、耐腐蚀，保护着里面的牙本质和牙髓组织）。树懒以其缓慢的步伐和惊人的爬树能力而闻名；食蚁兽则以其长长的鼻子和舌头以及巨大有力的前爪而闻名。犰狳最典型的特征是它们骨质的甲壳，不同种类的犰狳有着惊人的体形差异，从12.5厘米的粉色精灵犰狳到1.5米的巨型犰狳不等。

树懒是草食动物，经过后肠发酵。食蚁兽，顾名思义，是典型的食虫目动物，主要以蚂蚁和螨虫为食。犰狳则是杂食性动物，随着季节的变化，它们会在不同的栖息地进食各种各样的食物。

树懒和食蚁兽通常每窝只产一仔，犰狳的产仔量稍大，每胎可生四只。犰狳在孕期有一种独特的生理机能：一个受精卵会很快分裂为独立的两个，然后再分裂为独立的四个，四个受精卵具有完全相同的染色体结构。

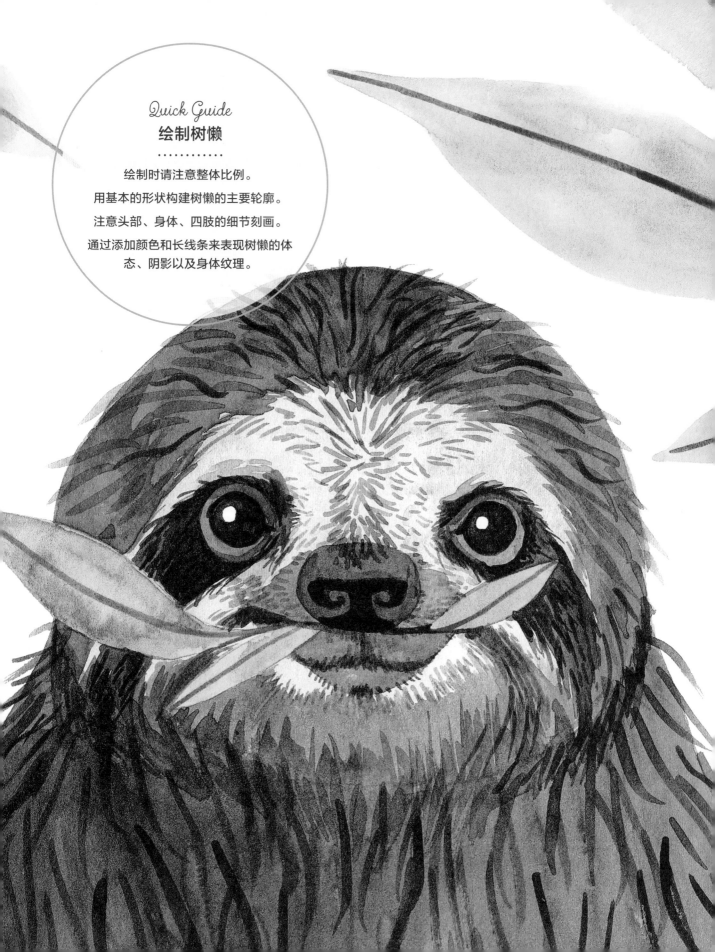

Quick Guide
绘制树懒
··············
绘制时请注意整体比例。

用基本的形状构建树懒的主要轮廓。

注意头部、身体、四肢的细节刻画。

通过添加颜色和长线条来表现树懒的体态、阴影以及身体纹理。

> 如何绘制 <

三趾树懒

Bradypus variegatus

绘制草图时，请多多注意手臂、腿部与身体的比例。与其他动物相比，树懒头部的细节和皮毛是它的特别之处。

在所有哺乳动物中，树懒的动作是最为缓慢的。它们几乎一直呆在树上，每天的睡眠时间可长达二十小时。树懒以树叶为食，新陈代谢的速度很慢，体温低得出奇。它们厚厚的皮毛是各种藻类和真菌等共生物种的家园，因此树懒的全身带有绿色调，与森林背景的色调十分相似，是绝佳的自然伪装。

1

画两个椭圆形，将较小的作为树懒的头部，将较大的作为身体。在适当的位置画一条线，作为树懒将要爬上的树枝雏形。

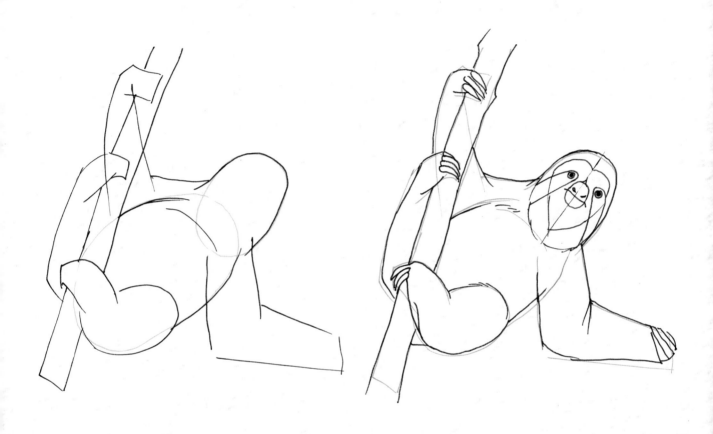

2

继续绘制轮廓，确定长臂和腿的形状和位置（其中一条手臂和一条腿紧紧地抱着树枝）。

3

细化、确定三趾树懒的轮廓。在头部中间画一条线将其分成两部分，借此对称地画出眼睛、鼻孔、嘴巴以及眼睛周围的斑块。画一些曲线，将它们作为树懒缠绕在树枝上的长而弯曲的爪子。顾名思义，三趾树懒的每只脚上有三个脚趾。

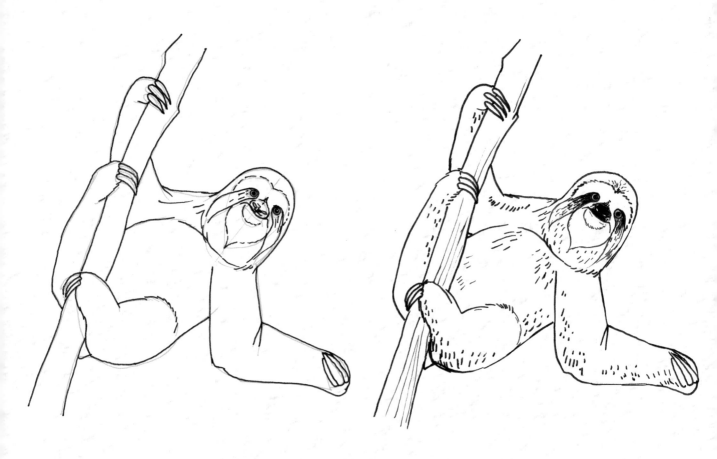

4

擦去一些最初的铅笔线条，只留下最后的轮廓。接着，在树懒的头部添加更多细节。

5

在树懒的身体上添加一些毛发纹理，使它看起来更有立体感。别忘记把眼睛周围的斑点和鼻子涂成黑色。

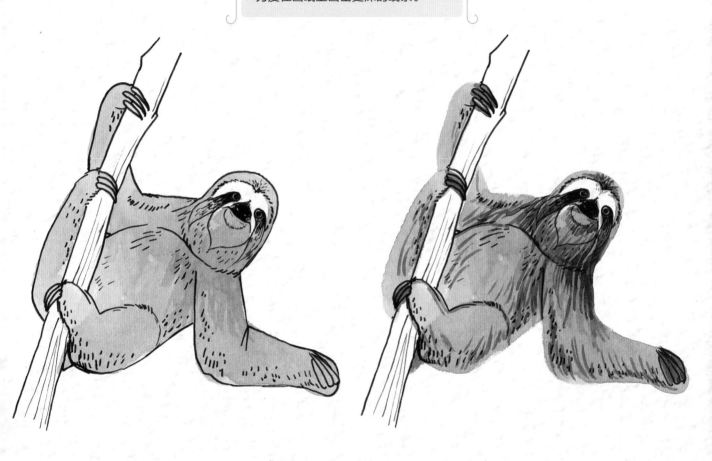

6

除了眼睛上方（前额）和嘴巴周围的区域
外，给三趾树懒的身体涂上一层暖灰色。

7

用黑灰色来绘制阴影区域，为三趾树懒添加
更长的线条来表现毛发。

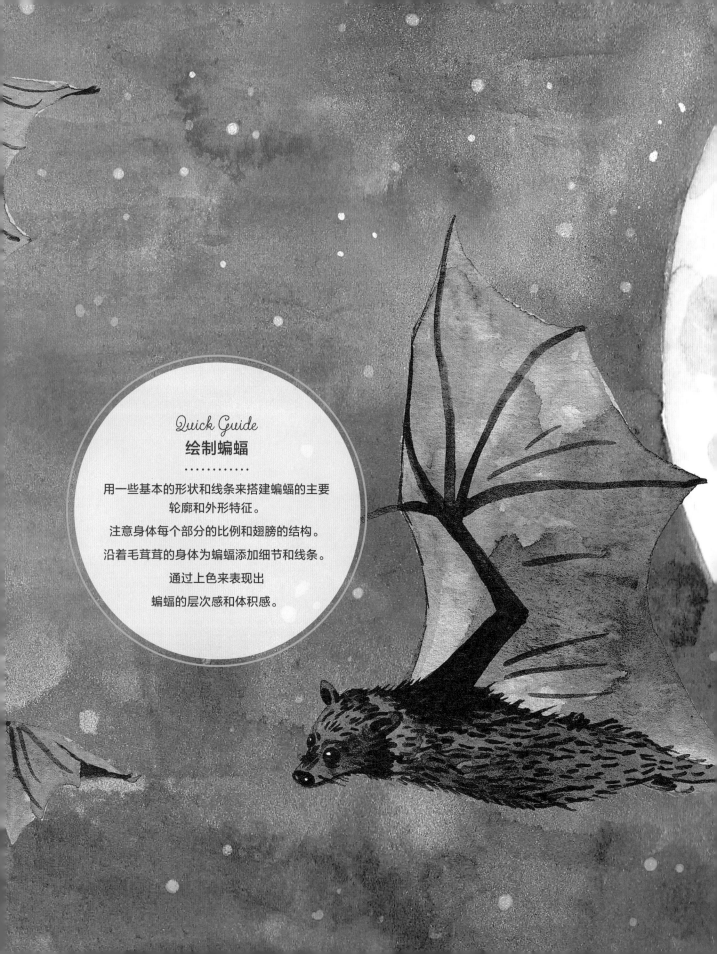

绘制蝙蝠

真正的飞行者

与啮齿动物一样，蝙蝠的种类极其多样，物种数约占已知哺乳动物总物种数的20％。蝙蝠广泛分布于世界各地，除了某些非常偏僻（部分岛屿）和气候非常极端（太冷或太热）的地区。蝙蝠是一种群居动物，以各种各样的食物为生，包括花蜜、水果、昆虫、小型脊椎动物和血液。大多数的蝙蝠种类主要以昆虫和其他小节肢动物为食，它们常在夜间行动，视觉较差，听觉则异常发达，能够利用回声定位来狩猎和导航。果蝠不同于普通蝙蝠，它的视觉和嗅觉都较为出色。蝙蝠的大小各不相同，从东南亚的大黄蜂蝙蝠（体重仅为2g）

到菲律宾的金冠果蝠（体重近1.8千克）都有。

能够在空中滑翔的哺乳动物不在少数，但蝙蝠是唯一能真正飞行的哺乳动物。蝙蝠的翅膀在功能上与鸟类相似，但两者的祖先其实是不同的（这是趋同进化的典型例子）。为了给幼崽创造最佳的外部条件，最大限度地提高幼崽的存活率，雌性蝙蝠掌握着多种生理策略，包括储存精子、推迟受精和延迟胚胎发育。蝙蝠是非常重要的物种，在种子传播、授粉和害虫控制等方面都发挥着至关重要的生态作用。

> 如何绘制 <

黑 狐 蝠

Pteropus alecto

黑狐蝠是一种神奇的夜行性动物。在绘制时，需要仔细考虑它的轮廓和比例。黑狐蝠的翅膀构造很特别，并且有着标志性的整体外观，画起来十分有趣。

黑狐蝠是一种在夜间活动的大型蝙蝠，原产于澳大利亚和东南亚部分地区，以花粉、花蜜、水果和植物为食。它们体形庞大（翼展超过91厘米），常常以成千上万个个体为单位群居在栖息地。黑狐蝠有着大眼睛，短尾或无尾，耳朵结构简单，口鼻部较长。

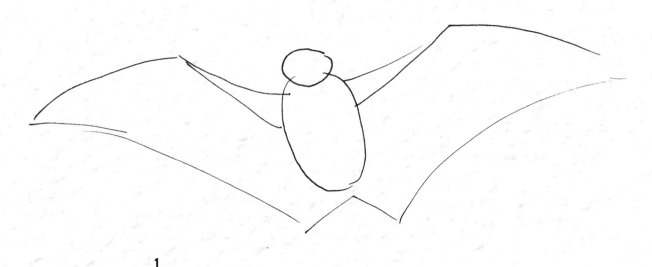

1

画一个圆圈作为黑狐蝠的头部，再画一个椭圆形作为身体。画出黑狐蝠的上臂、前臂和身体两侧翅膀的轮廓。

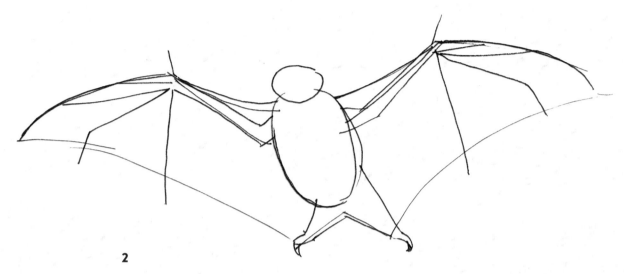

2

在每个翅膀的外侧画上三条线来确定黑
狐蝠指骨的位置。接着，画出腿和脚的
轮廓。

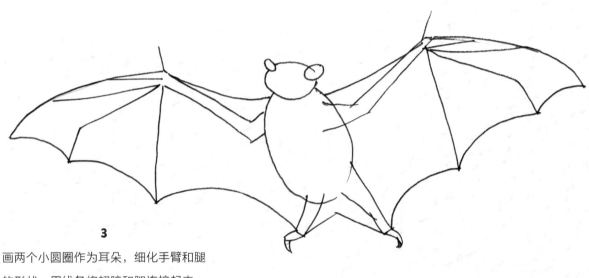

3

画两个小圆圈作为耳朵，细化手臂和腿
的形状，用线条将翅膀和腿连接起来，
塑造出黑狐蝠的外形。绘制翅膀的边缘
时请仔细观察黑狐蝠的图片。

哺乳动物

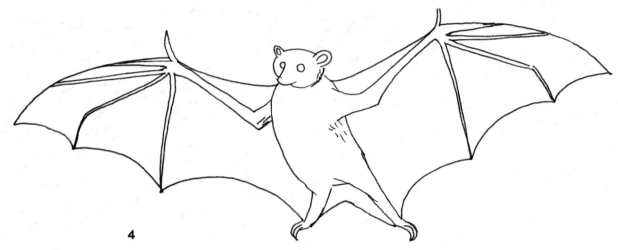

4

黑狐蝠的脸部和小狗的脸部有一些相似，为黑狐蝠画上眼睛和尖尖的鼻子。继续完善身体部分，请注意其指骨的宽度。

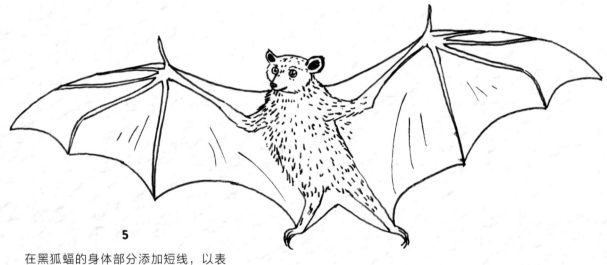

5

在黑狐蝠的身体部分添加短线，以表现其毛发。在眼睛和翅膀上添上更多的细节。

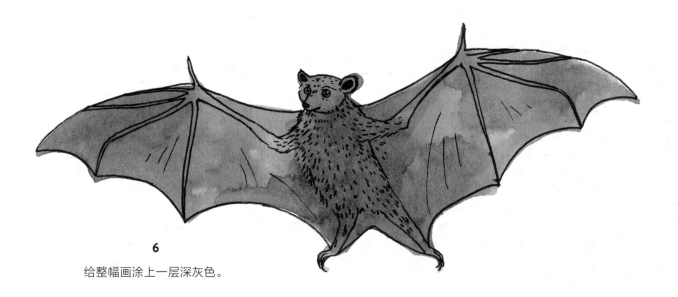

6

给整幅画涂上一层深灰色。

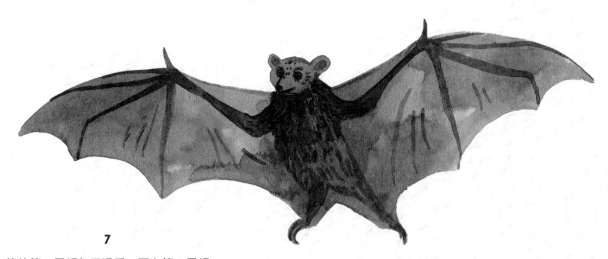

7

等待第一层颜色干透后，再上第二层颜色，身体和指骨部分颜色应更深些。别忘记在黑狐蝠的身体部分添加线条，来表现出它的体积感和毛茸茸的质感。

绘制灵长目动物

树间踪影

灵长目动物被认为是所有哺乳动物中最聪明的物种，它们栖息在世界各地，其中大多数种类栖息在亚洲、非洲和美洲的温暖地带。灵长目动物首次出现在化石记录中大约是在5700万年前，它们很快分成了两组：湿鼻灵长目动物，包括狐猴、婴猴、树熊猴和懒猴；干鼻灵长目动物，包括眼镜猴、类人猿（包括人类）和新旧大陆的猴子。灵长目动物以其复杂的社会互动和惊人的认知能力而闻名。所有的灵长目动物都具备一些共同的特征：大拇指十分灵活（多数能与其他指对握）、视觉敏锐、大脑发达。

即便作为同一个类群，不同的灵长目动物在体形大小、运动方式、社会结构、沟通交流和食物偏好方面都有着惊人的差异。在一些物种中，雌性个体会在性成熟后离开出生群；而在另一些物种中，则是雄性个体离开出生群。一些物种遵循着一夫一妻制度来繁殖后代、建立社会；而另一些物种中的雄性个体则是独居动物，它们偶尔会与一群雌性互动。灵长目动物还会相互合作，比如分享食物、互相梳理毛发以及共同防御入侵者。它们也是已知的唯一会制造和使用工具的动物群体之一，它们通常用工具来狩猎和收集食物。大多数灵长目动物的幼体比其他哺乳动物生长得更缓慢，但也因此，它们的生命阶段和生命周期会更长。

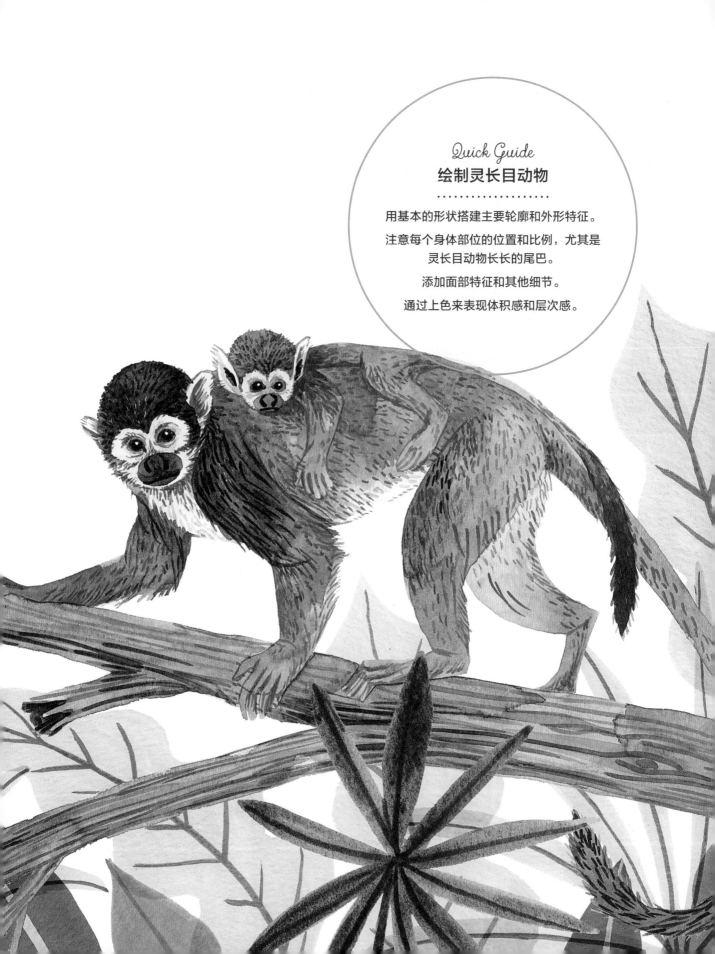

松鼠猴

Saimiri sciureus

猴子的种类多样，在绘制时，注意一些具体的细节和特点，就能让你的松鼠猴看上去独一无二。请重点注意颜色变化以及面部和头部特征。

松鼠猴是一种小型昼行性灵长目动物，生活在中美洲和南美洲的热带雨林里。这是一种高度群居的物种，大部分时间都在寻觅水果和昆虫为食，偶尔也吃树叶、种子和小型脊椎动物。它们的繁殖季节十分短暂，雌性每年产一仔，雄性不会参与哺育后代。

1

灵活运用我们已练习了许久的小技巧。画一些基本形状，框定松鼠猴的大致位置。确定其头部、身体、手臂、腿和长尾巴的具体位置。

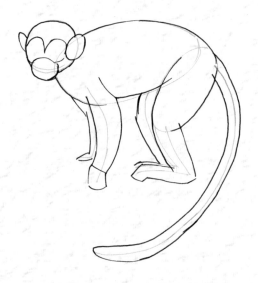

2

绘制耳朵、嘴巴、手臂、腿以及尾巴的轮廓。

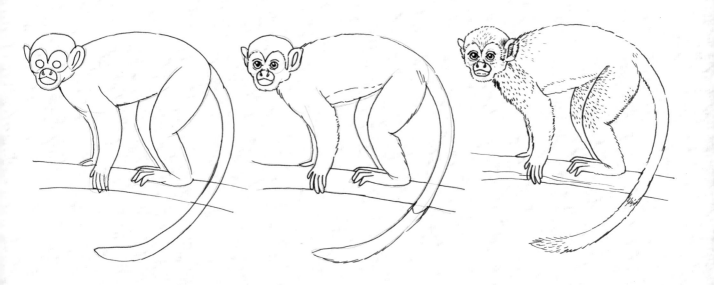

<table>
<tr><td align="center">**3**</td><td align="center">**4**</td><td align="center">**5**</td></tr>
</table>

3	**4**	**5**
为松鼠猴画上眼睛、鼻子、嘴巴、长手指和脚趾。接着，画一根能让猴子栖息的树枝。	主要轮廓绘制完成，为松鼠猴添加细节。在这一步中，你可以擦掉或者修改一些最初的轮廓线。	刻画松鼠猴的眼睛和耳朵。用铅笔画出细密的短线来表现毛发纹理。

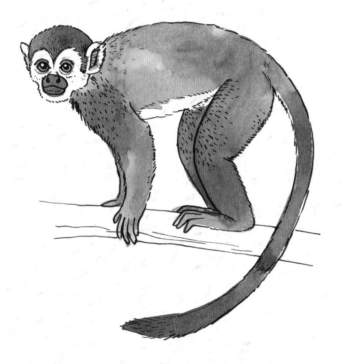

6

给整幅画涂上一层棕色颜料，脸部、
耳朵和腹部的某些部分则需要留白。

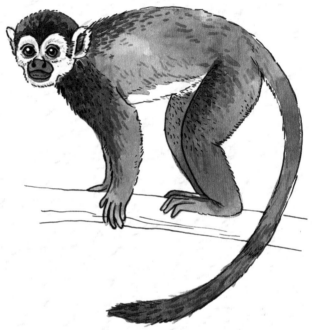

7

待第一层颜料干透后，添加更多的线
条来表现皮毛的纹理。最后，在松鼠
猴的头部、脖子后侧、肩膀、大腿上
侧，以及尾巴末端涂上一层深棕色作
为阴影，使其看起来更立体。

> 如何绘制 <

环尾狐猴

Lemur catta

环尾狐猴的尾巴很长，辨识度很高，是一种很有魅力的动物。在绘制时需要注意它与其他灵长目动物不同的一些细节。

狐猴被认为是最大的濒危种群之一。环尾狐猴是所有狐猴中辨识度最高的一种，它们是一种高度社会化的昼行性杂食动物，能够通过复杂气味和声音进行交流。环尾狐猴分布于非洲马达加斯加岛南部和西部的干燥森林中，它们的环境兼容性很强，能够适应许多不同的栖息地类型，但由于栖息地被破坏、人类偷猎和非法的宠物贸易，环尾狐猴现已濒临灭绝。

1

首先观察环尾狐猴的身体比例。画一个圆圈作为它的头部，画一个大大的椭圆形作为它的身体。接着，画出长胳膊和长腿的轮廓。在环尾狐猴的身体末端画一条长长的、略微弯曲的线——就像字母"S"一样，这条曲线代表着它的尾巴。环尾狐猴的尾巴长度几乎是它身高的两倍，因此要画得长一些。

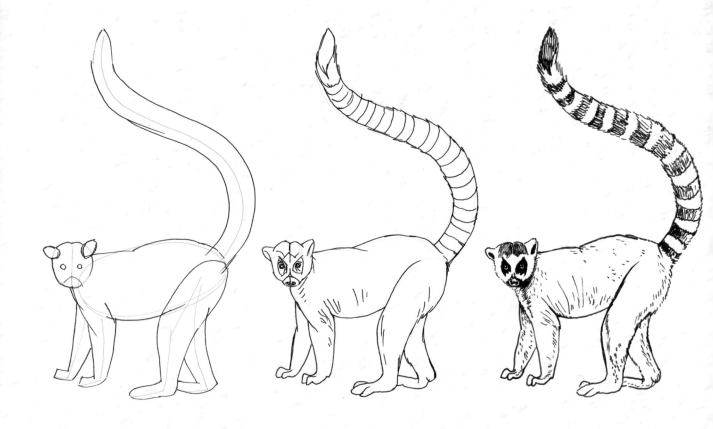

2

进一步完善环尾狐猴的轮廓线。
画两个椭圆形作为耳朵，再画两
个小圆圈作为眼睛，并浅浅地勾
勒出鼻子和嘴巴的位置。环尾狐
猴的尾巴不仅又长又粗，而且
看起来毛茸茸的。接着，画出手
臂和腿的轮廓。请注意，环尾狐
猴身体上部的轮廓线应该是弯曲
的，因为它的背部呈拱形。

3

现在我们来画环尾狐猴的鼻
子，画两条线作为它的鼻孔，
然后在鼻孔中间再画一条线，
这样鼻子就完成了。环尾狐
猴的眼睛周围有两个黑色的斑
块，你可以先在该区域周围绘
制出大致的斑块形状，稍后再
用颜色填充。别忘记在尾巴上
画出弯曲的线条作为花纹，并
画出环尾狐猴的脚趾。

4

在环尾狐猴的身体部分添加短线
来表现其皮毛纹理，将它眼睛周
围的斑块和头顶部分涂成黑色。
接着，完善尾巴上的黑白花纹，
请注意，环尾狐猴的尾巴尖端是
黑色的。

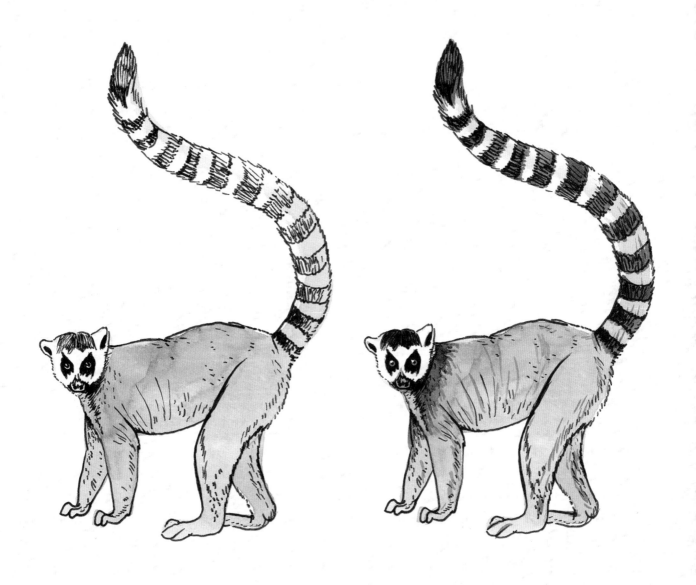

5

为环尾狐猴涂上一层浅棕色或灰色，头部留白，因为环尾狐猴的头部大部分区域是白色的。请注意，腹部位置的颜色应比其他部位略浅一些。

6

等待第一层颜料干透后，给鼻子、头顶、耳朵内部、脖子区域以及尾巴的花纹涂上一层更深的黑色。最后，用明亮的棕色或赭黄色给眼睛上色。

哺乳动物

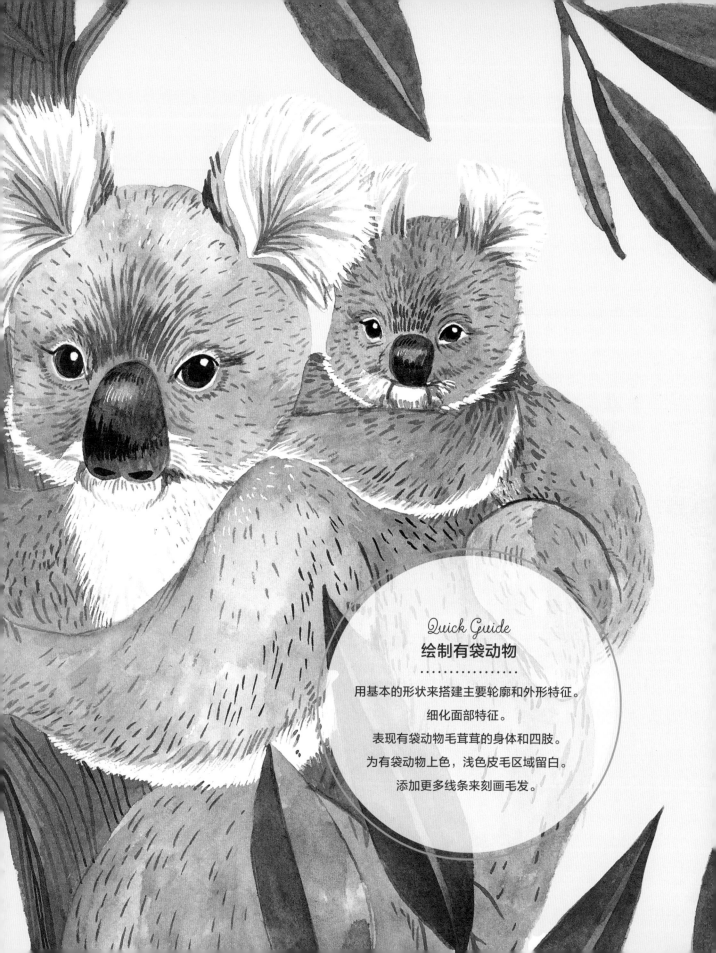

Quick Guide
绘制有袋动物
....................
用基本的形状来搭建主要轮廓和外形特征。

细化面部特征。

表现有袋动物毛茸茸的身体和四肢。

为有袋动物上色，浅色皮毛区域留白。

添加更多线条来刻画毛发。

绘制有袋动物

在袋子里长大的宝宝

有袋动物是澳大利亚大陆和美洲特有的一种动物，它们的名字来源于它们独有的育儿袋，大多数有袋动物会将新生幼仔随身携带在育儿袋中。有袋动物包括一些著名的物种，如考拉、袋鼠和袋熊，它们普遍生活在澳大利亚及其周边地区。几乎所有的有袋类动物都是夜行性动物，它们在体形大小、栖息地偏好和食物来源方面出奇地多样化，从塔斯马尼亚的袋獾（能够吃掉包括骨头在内的整个尸体）到食肉动物宽足袋鼩（一种可爱但凶猛的动物，主要活动范围在澳大利亚西北部的部分地区）都属于该类。

有袋类动物的听觉和嗅觉非常出色，这也是夜行性动物的重要特征。刚出生的有袋类动物体形很小，而且发育得非常不完全，无法调节自己的体温。它们会穿过母亲的体毛，慢慢地爬到育儿袋中吮吸母亲的乳头，继续发育好几个月。大多数有袋类动物都是独居动物，只有在繁殖季节才会聚集在一起，通常每胎会生多只幼崽。有袋类动物扮演着一种重要的生态角色，能够传授花粉、散布种子、控制害虫并挖掘洞穴。

> 如何绘制 <

考拉

Phascolarctos cinereus

考拉是一种很可爱的动物，非常有特点。在绘制时要特别注意考拉毛茸茸的大耳朵、黑色的长鼻子以及能帮助它爬树的锋利爪子。

考拉原产于澳大利亚，是一种夜行性有袋动物，它们用多种方法来适应树栖生活。它们特殊的手指和锋利的爪子能帮助它们紧紧地抓住树枝，这对于这种仅以桉树叶为食的动物来说是十分有利的。桉树叶对大多数动物来说是有毒的，但考拉却可以分解其中的有毒物质。桉树叶的营养含量很低，能提供给考拉的能量很少，为了不消耗能量，考拉大部分时间都在睡觉。

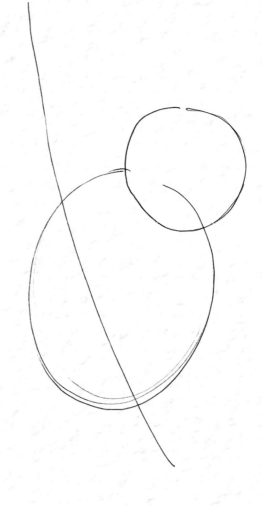

1

先画一些简单的形状。画两个椭圆，小的作为考拉的头部，大的作为考拉的身体。在代表身体的大椭圆接近一半的位置竖着画一条斜线，作为考拉抓住的树枝。

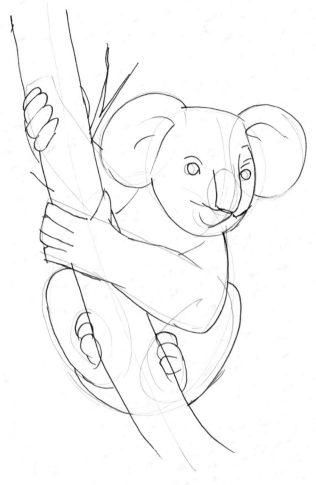

2

在考拉的头部两侧各画两个大圆圈，作为它的大耳朵。画一个椭圆形作为考拉的大鼻子，两个小圆圈作为眼睛。接着，画出手臂和腿的轮廓。

3

画一根粗细适中的树枝，让考拉的手指和脚趾能够紧紧地抓住它。画出脚趾，接着细化嘴巴、耳朵和眼睛的形状。

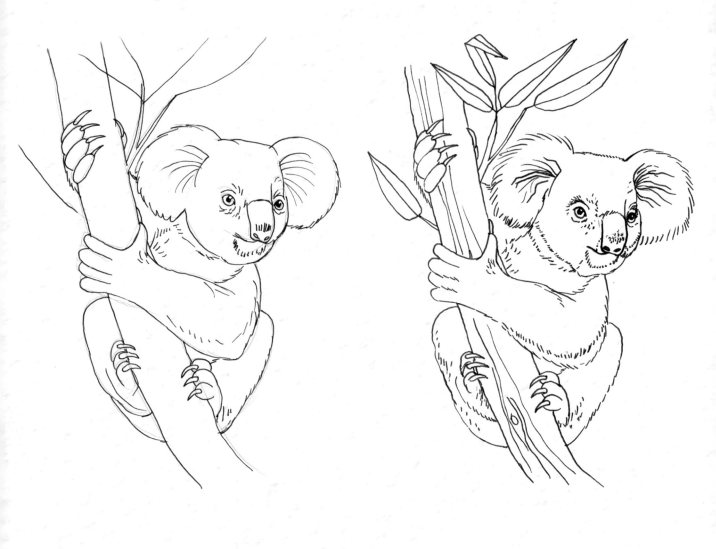

4

进一步完善考拉的轮廓。请注意，考拉的耳朵非常大，并且有着长长的、蓬松的毛发。考拉的手指和脚趾上有锋利的指甲，非常适合抓握和攀爬。

5

在身体上添加更多的纹理细节来表现考拉的毛发，接着，给树枝添加一些纹理。如果你喜欢，还可以在树枝上画一些叶子作为点缀。

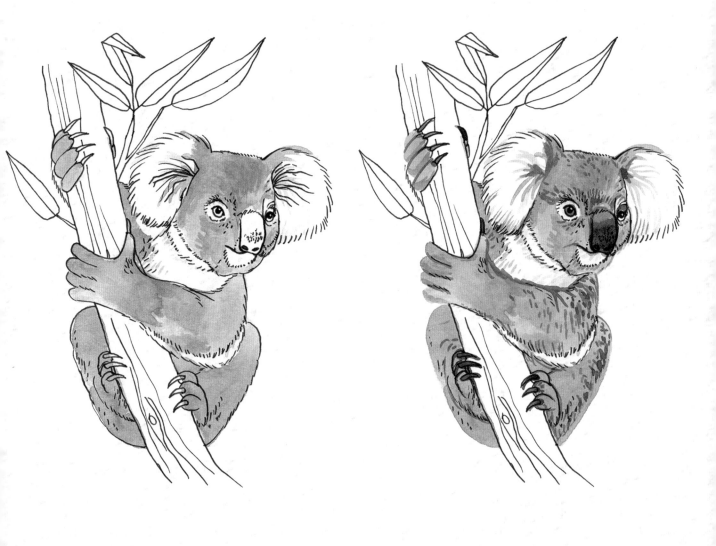

6

给考拉的身体涂上一层深灰色，耳朵内部、嘴巴周围、眼睛周围、腹部和腋下的区域留白。

7

通过添加阴影来表现考拉的体积感和立体感。最后，将考拉的眼睛、鼻子和指甲涂成黑色。

amphibians

两栖动物

　　两栖纲动物是一类原始的动物，皮肤裸露，分泌腺众多，主要分为蚓螈目（无足目）、有尾目和无尾目。它们一般于黄昏至黎明时在隐蔽处活动，酷热或严寒季节则以夏蛰或冬眠的方式度过。两栖动物广泛分布在除南极洲以外的所有大陆上，它们的体形差异很大，从不到1.3厘米的巴西金蛙到近2.8米长的中国大鲵都有。

　　与爬行动物一样，两栖动物是变温动物，其幼体生活在水中，用鳃呼吸，经变态发育，成体用肺呼吸，皮肤辅助呼吸，水陆两栖。幼年期与成年期的两栖动物有着截然不同的生理与行为特征。大多数两栖动物最初是一个受精卵，在完全的成年期之前，它们会先发育成外部有鳃的幼体。有趣的是，也有一些物种在孵化时能够直接跳过幼年阶段。

　　两栖动物在它们生活的栖息地中扮演着重要的生态角色，它们既是别人口中的猎物，也是害虫物种的捕食者，同时还可作为生态系统整体健康的指标。它们能够发出独特的声音，不同的声音有着不同的功能。对于青蛙和蟾蜍来说，声音对它们的繁殖起着至关重要的作用。几乎所有的蛙类都是在体外受精的，雌蛙将卵产在栖息地，雄蛙则排精授精。蝾螈的情况则恰好与青蛙相反，大多数种类的蝾螈都在体内受精。

两栖动物的后代很少会得到父母的照顾，但也并非完全没有，有一些物种也会积极保护它们的卵和幼仔。两栖动物还有一个独特（但不是绝对独特）的显著特征，那就是它们的皮肤具备腺体，可以分泌黏液。湿漉漉的皮肤具有对空气和水的可透性，在减少体内水分散失的同时，又可以辅助皮肤呼吸。此外，在进行伪装和预警等防御行为时，两栖动物的皮肤颜色也往往发挥着重要作用。在绘制两栖动物时，一定要耐心地仔细观察，才能准确地捕捉到它们的皮肤特征。

绘制青蛙和蟾蜍

双面生活

青蛙和蟾蜍属于无尾目动物。无尾目动物成体基本无尾，包括了现代两栖动物中绝大多数的种类，广泛分布在除南极洲以外的各大洲。几乎所有的青蛙都有着光滑、湿润的皮肤和长长的腿，但蟾蜍与之不同，它们的皮肤干燥、凹凸不平，而且腿较短。大多数成年无尾两栖动物是食肉动物，主要以无脊椎动物为食，它们通过肺部和皮肤呼吸。与其他两栖动物一样，它们也是众多其他动物的猎物，因此它们有着各种防御机制，包括精心设计的伪装、鲜艳的警戒色、快速跳跃和远距离掠食的能力。

无尾两栖动物的另一个显著特征是它们能发出丰富多样的声音。它们发出声音有多种含义，如为了保卫领地而发出危险信号、宣布即将到来的降雨，或是宣布它们对繁殖不感兴趣等。无尾两栖动物也会通过声音来吸引配偶，对于它们中的大多数而言，受精是在体外进行的，它们的交配形式在生物学上被称为"抱对"。雄性动物会用前肢紧紧抱住雌性动物的腋下，并蹲伏于其背上，有时这个过程会持续很长一段时间，直到雌性动物释放卵子，而雄性动物则会将精子直接排在卵上，这样就会提高卵的受精率，增加了精卵结合的机会。

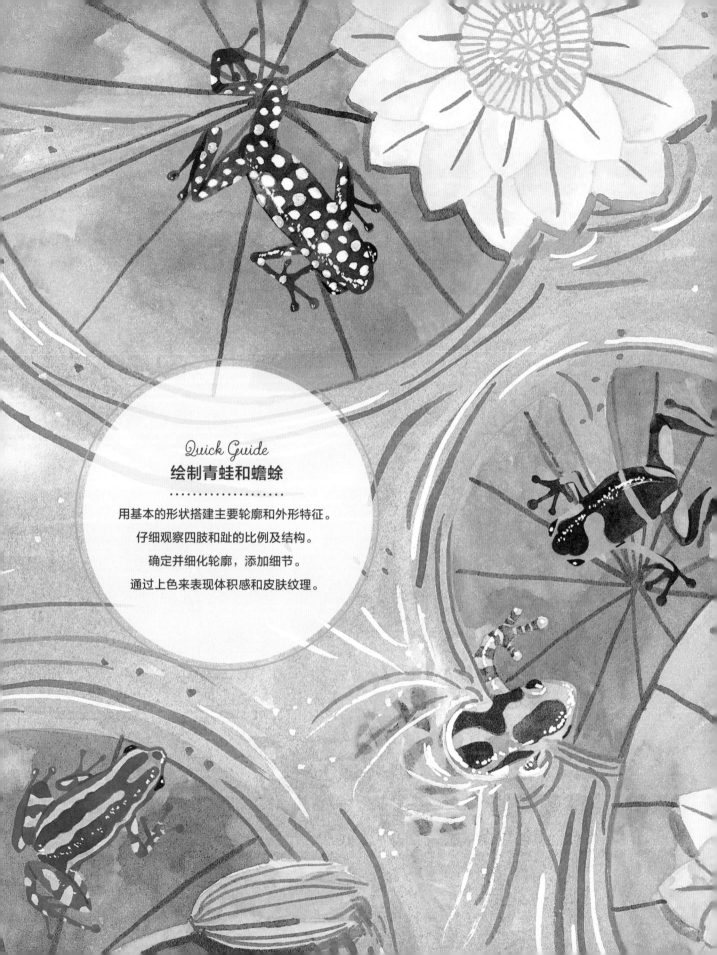

Quick Guide

绘制青蛙和蟾蜍

· ·

用基本的形状搭建主要轮廓和外形特征。

仔细观察四肢和趾的比例及结构。

确定并细化轮廓，添加细节。

通过上色来表现体积感和皮肤纹理。

蓝箭毒蛙
Dendrobates tinctorius

蓝箭毒蛙虽然有毒，但是娇小美丽，画起来十分有趣。它们有着丰富的色彩和图案，是最迷人的青蛙之一。

蓝箭毒蛙原产于中美洲和南美洲的热带雨林栖息地，它们有着动物界中最引人注目、最美观的色彩和图案。箭毒蛙的大多数物种都很小（最小的长度不到2.5厘米），在白天很活跃，它们用鲜艳的颜色向潜在的捕食者暗示了皮肤中蕴含的毒素，这些毒素来自它们吃的无脊椎动物。

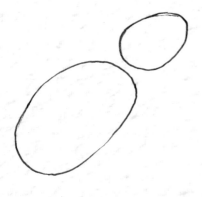

1

首先画两个椭圆，较小的作为头部，较大的作为身体。

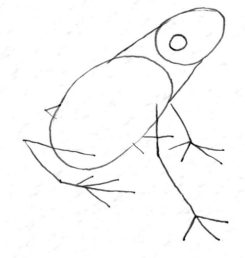

2

用线条将两个椭圆连接起来，然后画出前肢和后肢的轮廓，后肢的形状类似水平的"V"字，并在肢体末端画上趾。接着，画上一个小圆圈作为蓝箭毒蛙的眼睛。

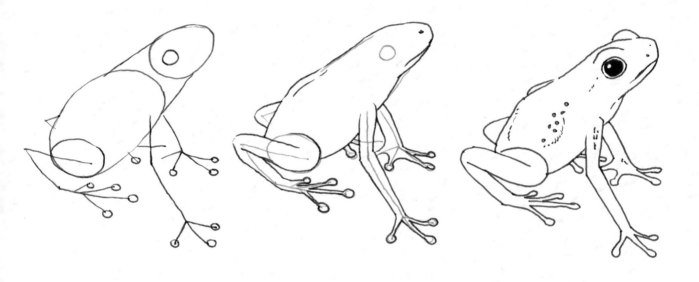

3

每个肢体都有四根长趾（从我们作画的角度来看，其中的一个前肢上只有三根长趾可见）。在长趾的末端画上小圆圈，作为蓝箭毒蛙有黏性的吸盘。

4

完善蓝箭毒蛙前肢和后肢的轮廓，并用一系列线条修饰身体的主要形状。其背部的线条略微有些凹凸不平，请注意，后背的线条是垂直向下的。

5

画一只大大的黑色眼睛，在眼睛上画一条曲线作为"眉毛"。在头顶画上另一条曲线作为蓝箭毒蛙另一只被遮挡住的眼睛。最终确定它的整体形状，并画上一些小圆点作为皮肤纹理的一部分。

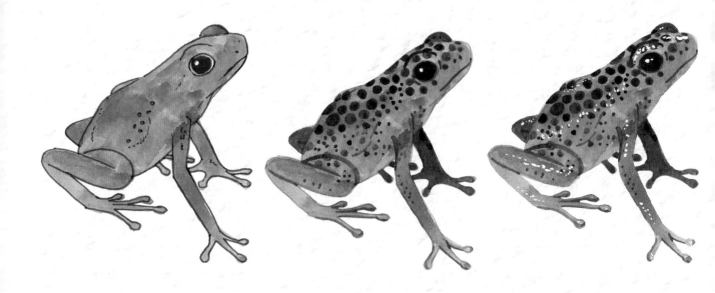

6

为这只蓝箭毒蛙涂上蓝色。

7

等待第一层颜色干燥后，继续给阴影部分以及背部和头部的斑点涂上一层更深的蓝色。

8

如果你想要添加额外的纹理，可以用白色的丙烯颜料或水粉颜料在身体、头部和四肢上点涂一些小白点。这将给蓝箭毒蛙带来不一样的光泽效果，使它看起来更真实。

这里展示了一些其他颜色和纹理的毒箭蛙。

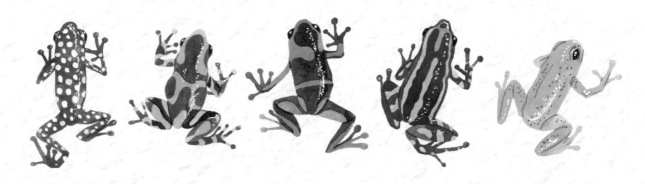

> 如何绘制 <

大蟾蜍
Bufo bufo

画大蟾蜍时要特别注意这种两栖动物的皮肤纹理，通过使用不同层次的颜色和线条来塑造阴影，并表现出其身体表面的凹凸不平。

这种蟾蜍遍布欧洲、北非和亚洲部分地区，外表具有典型的蟾蜍特征：身体粗壮、嘴巴大大的、皮肤凹凸不平。白天时它会躲藏起来，到了黄昏才开始行动，捕猎无脊椎动物。它们会在繁殖季节大量聚集，发出响亮的声音。

1

画两个椭圆，分别作为大蟾蜍的头部和身体。

2

用两条线将两个椭圆形连接起来，形成大蟾蜍蛋形的身体。接着，画出其四肢和趾的轮廓。

3

绘制大蟾蜍的眼睛，并在眼球上方画一条曲线。绘制它的嘴部线条，并在背部画上一些看起来凹凸不平的小点。绘制它的四肢和趾，蟾蜍的趾和箭毒蛙的有所不同，看起来更厚实一些，这些趾的方向朝着胸部，且没有圆形的吸盘。

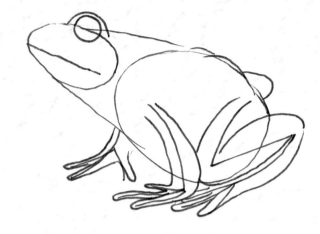

4

细化大蟾蜍的眼睛，并给它的身体添加更多细节。

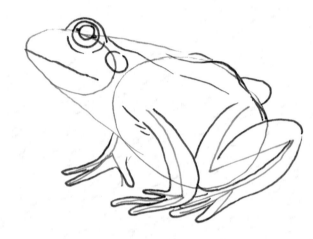

5

完善整体线条，通过添加凹凸的小点和曲线来刻画皮肤纹理。

> **技巧小贴士** <

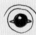 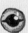

眼部细节：刻画大蟾蜍的眼睛时，先在内眼球中画一个小圆圈作为瞳孔，再画一个与瞳孔相交的细长、水平的椭圆形，然后把它们都涂成黑色。接着，在瞳孔内画一个或两个小白点作为眼睛里的高光。

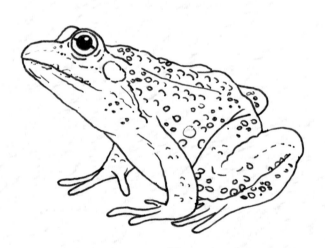

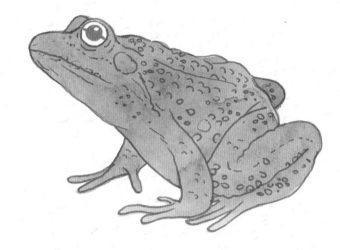

6

给大蟾蜍的身体涂上一层浅棕色，完成后等待颜料干透。

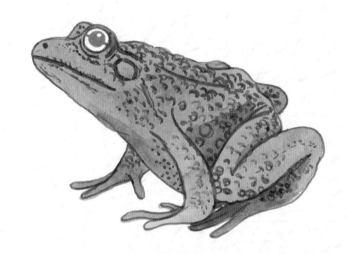

7

给大蟾蜍的身体涂上第二层棕色，阴影区域和皮肤凹凸处的颜色应略深些。

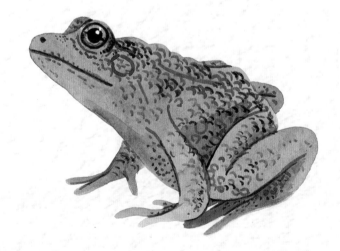

8

给你的作品添加更多的色彩和层次，进一步处理阴影区域和凹凸不平的身体纹理。最后，别忘记把蟾蜍的虹膜涂成浅绿色，使它看起来更逼真。

绘制蝾螈

有尾类两栖动物

蝾螈属于有尾类两栖动物，主要分布于亚洲、欧洲、非洲和北美洲。这种动物能在各种各样类型的栖息地中生活，包括洞穴、森林等。大多数蝾螈的皮肤光滑、湿润，它们要靠皮肤来吸收水分，因此依赖潮湿的生活环境。蝾螈只是有尾类两栖动物中的一个物种，大多数有尾类两栖动物有着干燥且凹凸不平的皮肤，在水中完成繁殖过程，成年后可以在陆地上生活。

有一些蝾螈物种通过鳃呼吸，或已经进化出肺部，但大多数蝾螈还是通过皮肤进行呼吸。所有蝾螈都是食肉动物，是一种典型的

机会主义捕食者，什么动物都吃。不过，蝾螈也是别的动物口中的猎物，所以大多数蝾螈都进化出了皮肤毒素和警告色来抵御掠食者。它们有着独一无二的再生能力，能够再生丢失或受损的身体部位。

蝾螈与青蛙最大的不同在于：大多数蝾螈的受精是在体内进行的，雄蝾螈会将乳白色精包排在水中，雌蝾螈则会用生殖腔孔将精包内的精子纳进输卵管，精子与卵细胞在输卵管内完成受精。不同种类的蝾螈发育差异很大，有些蝾螈会经历幼体期，有些则直接进入成体期，还有一些一生都处于幼体期。

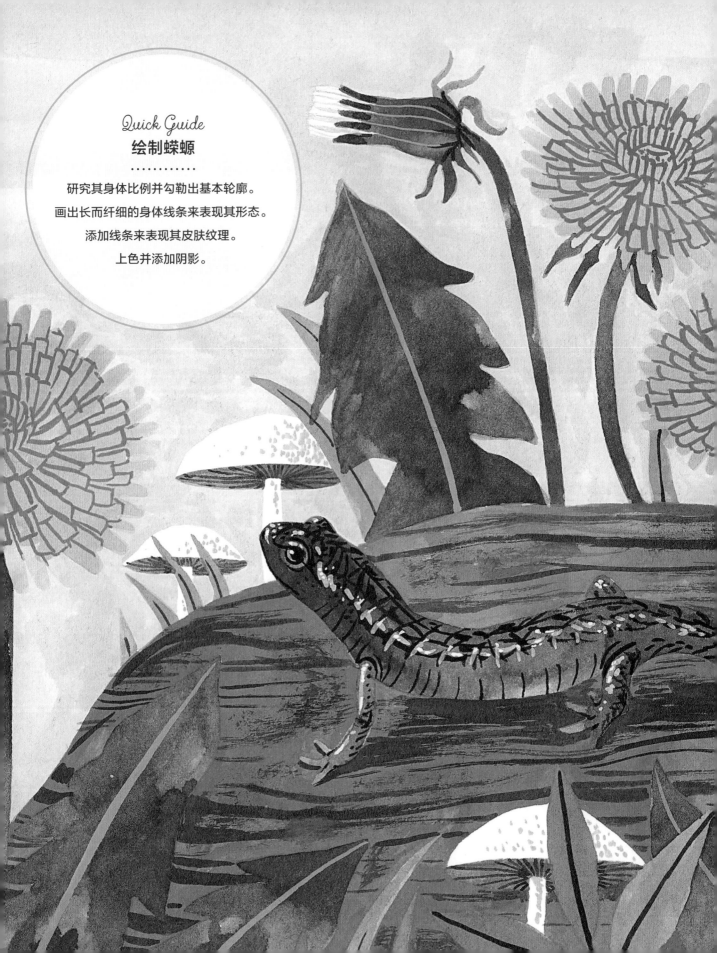

Quick Guide
绘制蝾螈
· · · · · · · · · · ·
研究其身体比例并勾勒出基本轮廓。

画出长而纤细的身体线条来表现其形态。

添加线条来表现其皮肤纹理。

上色并添加阴影。

> 如何绘制 <

加利福尼亚蟒蚖

Batrachoseps attenuatus

事先了解加利福尼亚蟒蚖身体的比例和曲线将有助于你的绘画。在恰当的区域点涂少许白色颜料能够使蟒蚖的皮肤看上去更具光泽。

加利福尼亚蟒蚖分布在从俄勒冈州到下加利福尼亚洲的太平洋沿岸。它们细长的身体极具辨识度，身体丰满，呈圆筒形，与爬行类的蜥蜴很像，拖着一条长而侧扁的尾巴。这种蟒蚖通常生活在落叶层下和小地道里，在5月至10月期间最为活跃。它们通过皮肤呼吸，主要以微小的节肢动物为食。

1

先画一个椭圆形作为蟒蚖的头部和颈部，然后画一条长长的曲线，作为蟒蚖的身体和尾巴，这条线像一个反方向的"S"形。沿着这条线再画一个圆圈，大致确定后肢的位置。

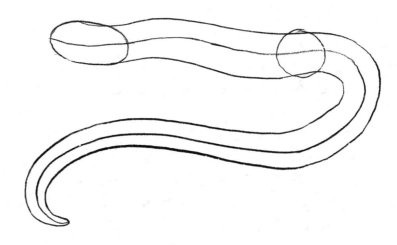

2

细化加利福尼亚蝾螈的轮廓，用曲线
将第一步中的椭圆形和圆圈连接起
来，连接时请注意调整蝾螈的体形宽
度——从头部到尾巴逐渐变细。

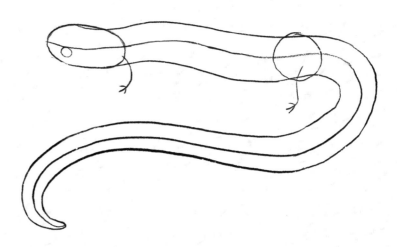

3

画一个圆圈作为加利福尼亚蝾螈的眼
睛，再为它画上肢体的轮廓。

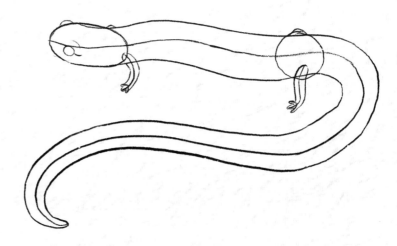

4

完善前肢和后肢的轮廓，继续细化它
的嘴部和眼睛。

两栖动物

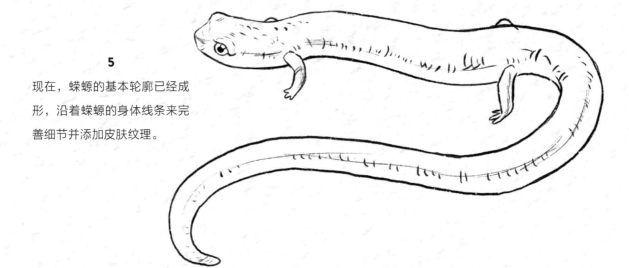

5

现在，蝾螈的基本轮廓已经成形，沿着蝾螈的身体线条来完善细节并添加皮肤纹理。

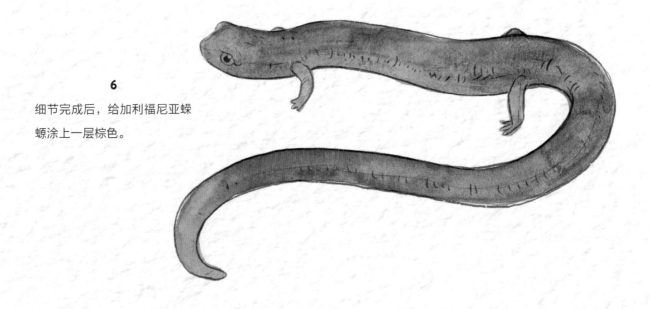

6

细节完成后，给加利福尼亚蝾螈涂上一层棕色。

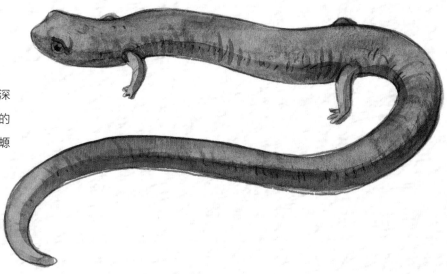

7

等待第一层颜料干透后，用深棕色绘制阴影部分和皮肤上的斑点，来表现加利福尼亚蝾螈的表面纹理。

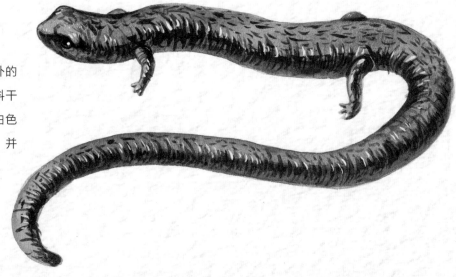

8

你也可以为它添加一些额外的细节或加强阴影部分。颜料干透后，用白色水粉颜料或白色墨水在身体上添一些细节，并给眼睛添加高光。

两栖动物

reptiles

爬行动物

据记载，现存的爬行动物超过一万种，是脊椎动物中最大的类别之一，从不足2.5厘米的侏儒壁虎到长达5.5米的大型咸水鳄都有。爬行动物在大小、形状、进食习惯和栖息地偏好上有着极大的差异。它们遍布除南极洲以外的每个大陆，包括了蜥蜴、蛇、乌龟和鳄鱼等知名物种。爬行动物有两大特征，一是其特有的鳞片状皮肤，它们会根据外部环境来调节体温；

二是几乎所有爬行动物的幼仔都是由卵孵化而来的。

不同的爬行动物遵循着不同的饮食习惯，有些是严格的食草动物，如大多数海龟和鬣蜥；另一些则是食肉动物，如蛇和鳄鱼。大多数食肉动物都有着一套独特的捕猎方法，包括伏击狩猎、利用舌头喷射毒液以及通过地面甚至水下的震动来探测猎物等。

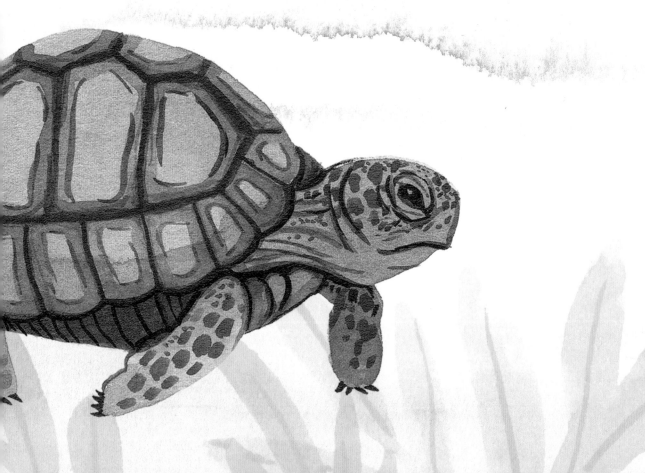

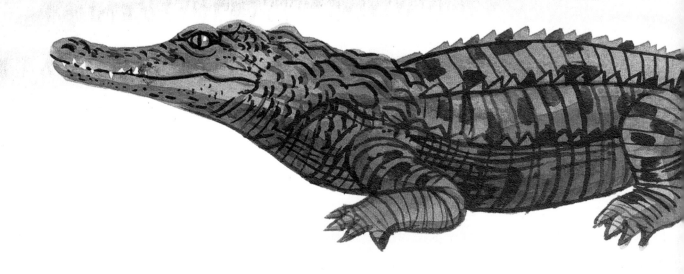

爬行动物有各种各样的防御机制，它们有些有着坚硬的外壳、带刺的皮肤、鲜艳的警告色或根据外界环境改变自身颜色的能力，并且擅长伪装和装死。爬行动物的受精是在体内进行的，大多数物种为卵生动物，但蜥蜴和蛇的部分种类则是卵胎生动物，可以直接产子。刚出生的爬行动物发育成熟，通常可以独自面对世界，只有少数种类的爬行动物幼仔需要父母的照顾。

爬行动物有一个独一无二的典型特征，就是其身体外部的鳞片，这些鳞片有各种造型，包括刺、角和条纹等，它们有时重叠，有时不重叠。鳞片不仅起着保护作用，还能防止爬行动物体内的水分蒸发。爬行动物缤纷的色彩、丰富的鳞片为艺术创作提供了丰富的素材。

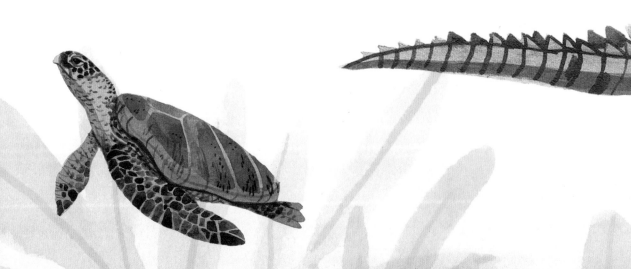

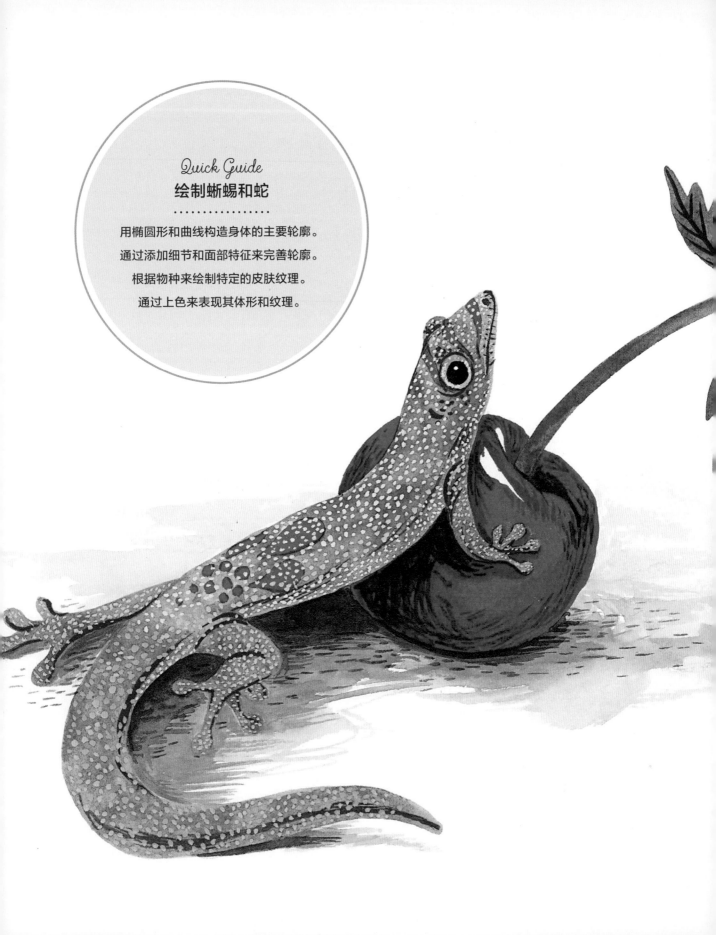

Quick Guide
绘制蜥蜴和蛇
· · · · · · · · · · · · · · · ·

用椭圆形和曲线构造身体的主要轮廓。

通过添加细节和面部特征来完善轮廓。

根据物种来绘制特定的皮肤纹理。

通过上色来表现其体形和纹理。

绘制蜥蜴和蛇

鳞状皮肤

蜥蜴和蛇分布在除南极洲以外的所有大陆上，它们隶属于有鳞目，是现代爬行动物中最为兴盛的一个类群，现存种类约6000种，占现存爬行动物的90%以上。比起蛇，蜥蜴的特别之处在于它们灵活的眼睑以及鼓膜发达的耳朵。除了少数蜥蜴以外，多数蜥蜴种类都有四肢。

蜥蜴的食物偏好差异很大，大部分的种类为肉食性，也有小部分为杂食性。蛇则是纯粹的食肉动物，它们要么主动出击捕食猎物，要么依靠伏击战术来捕猎。许多有鳞目动物既是捕食者，同时也是其他动物的猎物（如鸟类、哺乳动物和其他爬行动物等）。有鳞目动物有着各种有趣的防御机制，包括断尾逃跑、从眼睛喷射血液、喷射或注射毒液等。

有鳞目动物会经常伸出舌头，这是它们嗅探和观察周围环境的方式。舌头将从空气中收集化学信号，大脑则会通过口腔顶部的一个特殊器官处理这些信息。蛇还能通过地面的震动来探测捕食者和猎物，有些蛇甚至能通过特殊的面部器官来感知其他动物的体温。大多数有鳞目动物为卵生动物，但也有些物种是卵胎生动物。

> 如何绘制 <

金粉日守宫
Phelsuma laticauda

恰当地运用细节和颜色来刻画金粉日守宫身上美丽的纹理，这可以使它看起来栩栩如生。

壁虎又称"守宫"。金粉日守宫这种昼行性壁虎原产于马达加斯加岛、科摩罗群岛和塞舌尔群岛的部分地区，在夏威夷和太平洋的邻近岛屿上作为外来物种被发现。它的特点在于亮绿色的身体、头部和背部上的条纹、蓝色的趾和眼睑以及身上金粉状的细小斑点。金粉日守宫是杂食性动物，主要猎食小型无脊椎动物，有时也舔食花蜜和花粉。

1

画一个圆圈作为金粉日守宫的头部，再画一个细长、水平的椭圆形作为它的身体。接着，画一根末端向下的曲线作为其尾巴。

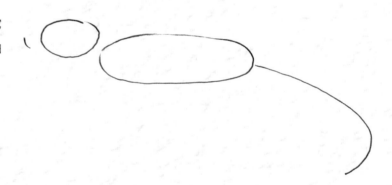

2

在金粉日守宫的头部前方画一条"U"形弧线作为它的口鼻。在头部画一个小圆圈和一条曲线作为其眼睛。用两条弯弯的曲线把头部和身体连接起来，并画出粗大的尾巴轮廓，尾巴的末端应画得细一些。别忘记，还要画出金粉日守宫两肢的轮廓。

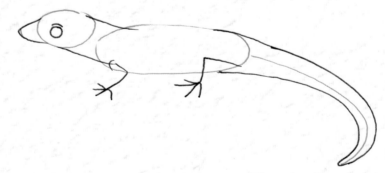

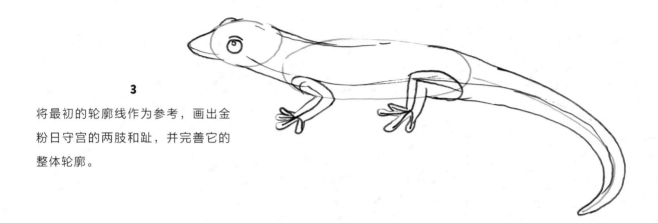

3

将最初的轮廓线作为参考，画出金粉日守宫的两肢和趾，并完善它的整体轮廓。

4

为金粉日守宫添加细节：在身体上添加小点来表现皮肤纹理，在尾巴上则需要画上略长一些的短促线条。接着，在背部下端添加几个斑点，稍后我们将为它们上色。眼睛内部涂成黑色，并保留部分白色作为高光。刻画金粉日守宫的嘴巴时请参考照片，使它看起来像是在微笑一样。

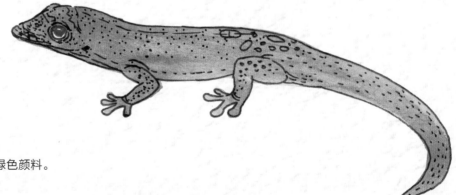

5

为金粉日守宫涂上一层亮绿色颜料。

爬行动物

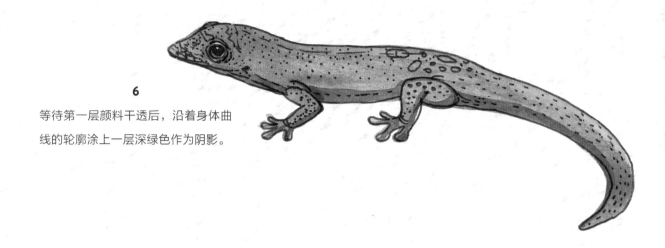

6

等待第一层颜料干透后，沿着身体曲线的轮廓涂上一层深绿色作为阴影。

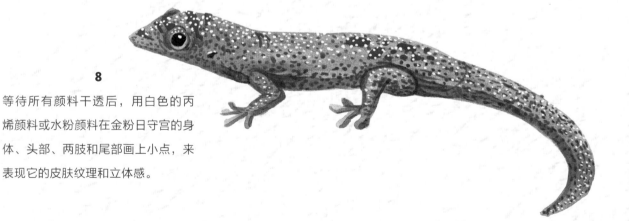

7

用上一步的深绿给金粉日守宫全身的斑点上色。给它的眼睛再涂上一层黑色，使它看起来更加明亮。给面积较大的背部斑点以及头部顶部的花纹涂上一层红色的水粉颜料，并在眼睛上方画一条明亮的蓝色曲线。这些颜色细节是金粉日守宫的特殊之处。

8

等待所有颜料干透后，用白色的丙烯颜料或水粉颜料在金粉日守宫的身体、头部、两肢和尾部画上小点，来表现它的皮肤纹理和立体感。

> 如何绘制 <

西部菱斑响尾蛇

Crotalus atrox

西部菱斑响尾蛇有着独特的钻石斑纹和令人赞叹的皮肤纹理，这种美丽、优雅但又十分危险的爬行动物是一个有趣的绘画主题。

西部菱斑响尾蛇主要分布于美国南部和墨西哥北部的大部分地区。它生活于许多不同的植被类型，包括沙漠灌木、橡树林、热带落叶林等。西部菱斑响尾蛇进化出了许多独有的特征，能够高效地狩猎，即使在夜间也能快速准确地攻击目标猎物，主要以小型哺乳动物为食。它的尾尖处还有一内置的器官，当尾巴颤动时会发声。

1

首先，画一条长长的波浪线。在这个步骤中，你将决定西部菱斑响尾蛇的身体是如何弯曲的。同时，你可以做一些标记来确定响尾蛇头部和尾部角质环的长度。我之所以选择图中这样的角度作画是为了更好地展现响尾蛇身上美丽的花纹。

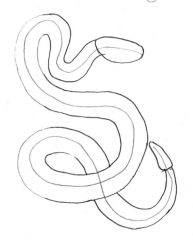

2

以最初的轮廓线为参考，画一个较大的椭圆形作为西部菱斑响尾蛇的头部，在尾部末端画一个较小的椭圆形作为角质环。沿着最初的曲线画出整个身体的轮廓，身体的宽度应略小于头部，身体与角质环的连接处则应更窄一些。此外，蛇会将自己的身体盘起来，因此响尾蛇身体的后半部分盘绕一圈，尾巴末端与身体的前半部分相接。

3

在响尾蛇的头部画一个小圆圈作为眼睛，沿着头部上侧边缘绘制另一条小圆弧作为另一只被遮挡住的眼睛。在身体上画几条与中线垂直的线条，这将有助于后续花纹的绘制。

 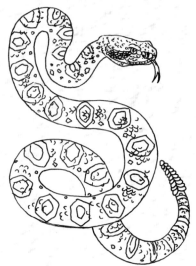 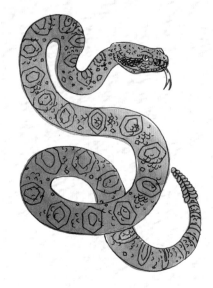

4

画一条短线作为响尾蛇的舌头。沿着上一步中的垂直线条，仔细地绘制出钻石形状的蛇纹（蛇纹的画法：一个与身体同宽的六边形中套一个更小的六边形）。在靠近尾巴末端的部分，钻石形状的蛇纹可被简化为细密的线条。

5

蛇的全身都被角质鳞片覆盖，你可以在它的头部和身体各处画上随意的鳞片来体现这一点。你也可以按照一定的比例模式为响尾蛇的整个身体画上鳞片，这没有固定的方法。在头部、舌头和角质环上添加细节。角质环是由许多短短的波浪线重叠构成的，有一条线将它从中间分开。请注意，越靠近尾端角质环越小。

6

完成草图后，给整幅画涂上一层浅棕色。

＞ 技巧小贴士 ＜

在绘制响尾蛇的鳞片纹理时，你可以把"U"字形作为基础图案。首先，画出一排"U"字形，每两个之间要保留一些空隙。接着，在先前的空隙处再绘制另一排"U"字形，重复该步骤，直到完成整个图案。

去野生动物园学画画

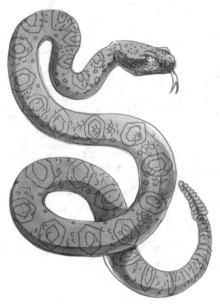 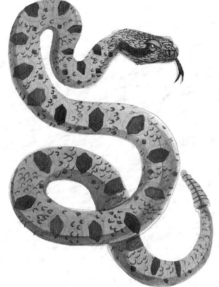 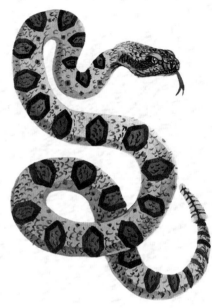

7

你可以假设光源位于响尾蛇的上方，如图所示地绘制出阴影部分，让响尾蛇的身体看起来更具立体感。

8

等待上一层颜料干透后，给响尾蛇身体上较小的钻石形状涂上一层深棕色。从蛇眼开始画一些斑点，斑点一直延伸到颈部。身体上的鳞片也需要涂成深棕色，蛇眼则涂成明亮的棕黄色，并留白一个小圆圈作为眼睛中的高光（如果你不小心把它也涂上了颜色，可以用白色的颜料再点涂一层）。别忘记为蛇舌涂上深灰色。

9

在身体的六边形斑点周围涂上一层更深的棕色，使其轮廓看起来更分明。沿着响尾蛇的身体，在大六边形之间画上一些棕色的小菱形斑点。选取部分鳞片，如蛇头和嘴巴周围的鳞片，将它们的颜色涂得更深一些。这样一来，响尾蛇的皮肤纹理就完成了。最后，在它的眼睛内部画一条纵向的、细长状的深棕色线条作为瞳孔。

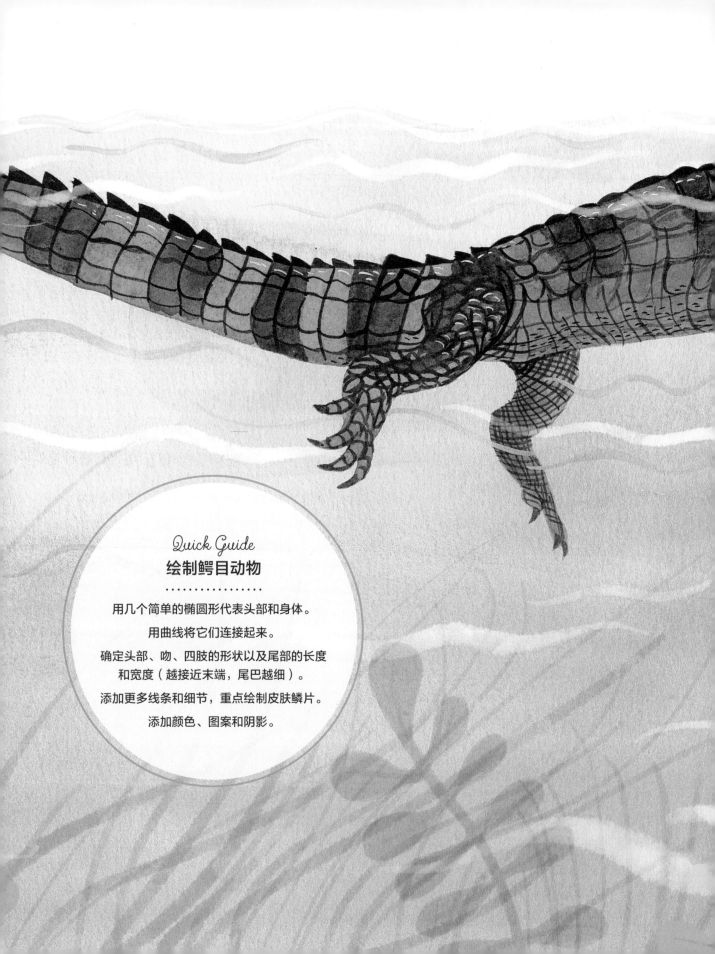

Quick Guide
绘制鳄目动物
................

用几个简单的椭圆形代表头部和身体。

用曲线将它们连接起来。

确定头部、吻、四肢的形状以及尾部的长度和宽度（越接近末端，尾巴越细）。

添加更多线条和细节，重点绘制皮肤鳞片。

添加颜色、图案和阴影。

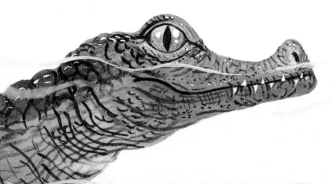

绘制鳄目动物

分布最广的"活化石"

现在仅存的鳄目只有二十余种，包括扬子鳄、尼罗鳄、湾鳄和凯门鳄等。鳄目动物是肉食性卵生脊椎类爬行动物，广泛分布在热带和亚热带的淡水中。鳄目动物非常适应在水中和水域附近生活，是游泳健将中的佼佼者，它们利用自己的长尾巴作为桨，推动着自己前进。和其他爬行动物一样，鳄目动物的感官也十分敏锐，它们的大部分感官位于头部上方，这样一来，即便它们庞大的身体被水完全淹没，也能清楚地听到和感知到周围的动静，敏捷地追捕猎物。

大多数鳄目动物伏击猎物时的风格既令人着迷又令人恐惧。它们会完全沉入水中，耐心地跟踪岸上的猎物，然后猛地用嘴咬住它们，将它们拖进水里。鳄目动物通常会把猎物溺死在水里，然后再将它们整个吞下去。鳄目动物部分是夜行动物，另一些则是昼行动物，但几乎所有的鳄目动物都是独居动物，成年后会积极地保卫自己的领地。出人意料的是，它们还是鸟类的近亲，会对其表现出明显的亲代关怀。大多数的雌性鳄目动物会照看并保护鸟类的巢穴，在鸟类孵化后，鳄目动物还会把嗷嗷待哺的幼崽带到水里，保护尚未长大的幼鸟。

> 如何绘制 <

尼罗鳄

Crocodylus niloticus

在绘制鳄鱼时，我们会用到各种几何形状。鳄鱼的皮肤纹理十分复杂，这将是一次绝佳的绘画体验，你一定会觉得十分有趣。

尼罗鳄是被人类研究最多的一种鳄鱼，主要分布在非洲尼罗河流域及东南部地区，是所有爬行动物中最大的一种，身长可达6.1米。它是一种富有耐心的高效伏击型掠食者，会等到合适的时机捕食猎物。它会用强有力的下颚咬住各种猎物，包括鱼类、鸟类、哺乳动物和爬行动物。

1

画出尼罗鳄头部和吻部的轮廓，它们由两个相交的椭圆形组成。在画面靠右的位置画一个较大的椭圆形作为它的身体。接着，画出腿部的轮廓，再画一条长长的曲线作为尾巴。

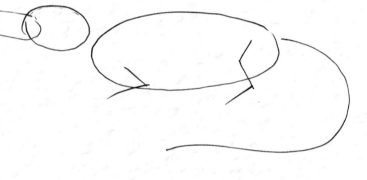

2

用线条将上一步画的形状连接起来。别忘记确定尾巴的粗细，接近根部的尾巴较粗，接近末端的尾巴较细。

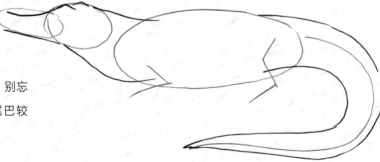

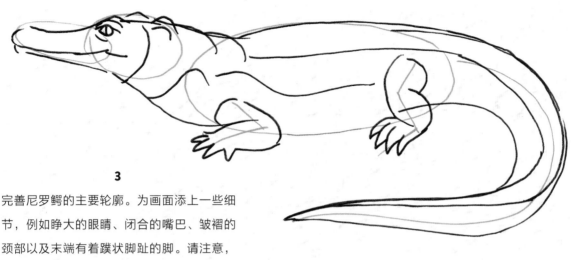

3

完善尼罗鳄的主要轮廓。为画面添上一些细节，例如睁大的眼睛、闭合的嘴巴、皱褶的颈部以及末端有着蹼状脚趾的脚。请注意，在绘制尾巴时，接近根部的线条弧度看起来较为平缓，用于绘制尾巴的所有线条最终在尾巴的末端汇聚。

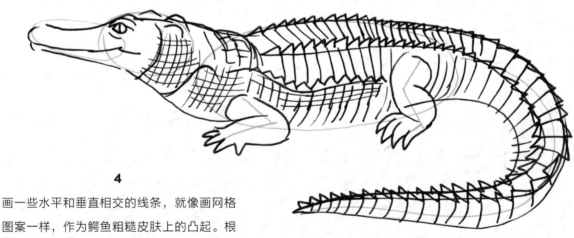

4

画一些水平和垂直相交的线条，就像画网格图案一样，作为鳄鱼粗糙皮肤上的凸起。根据我们之前绘制的尾部轮廓，尾巴内部画出硬鳞，一直画到尾部的末端。接着，在鳄鱼背部的两条主线上画出三角形的形状，然后把它们连起来。在鳄鱼的侧面也画一些三角形和线条。

爬行动物

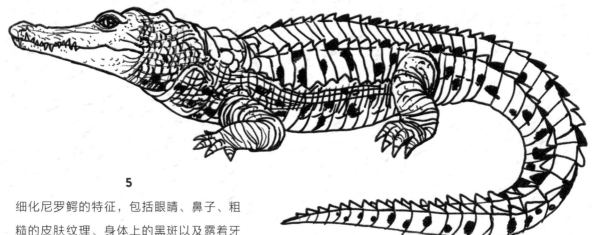

5

细化尼罗鳄的特征，包括眼睛、鼻子、粗糙的皮肤纹理、身体上的黑斑以及露着牙齿的嘴巴。尼罗鳄与短吻鳄的一个显著区别是：尼罗鳄的嘴巴闭合时牙齿可见，而短吻鳄的嘴巴闭合时牙齿不可见。因此，在尼罗鳄的嘴巴上画一些尖尖的三角形作为它的牙齿。

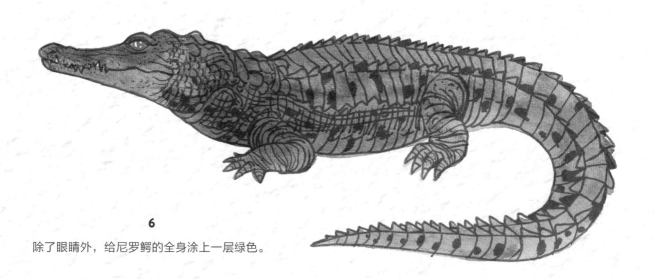

6

除了眼睛外，给尼罗鳄的全身涂上一层绿色。

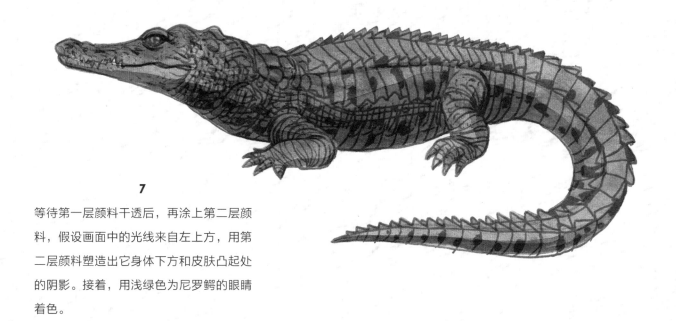

7

等待第一层颜料干透后，再涂上第二层颜
料，假设画面中的光线来自左上方，用第
二层颜料塑造出它身体下方和皮肤凸起处
的阴影。接着，用浅绿色为尼罗鳄的眼睛
着色。

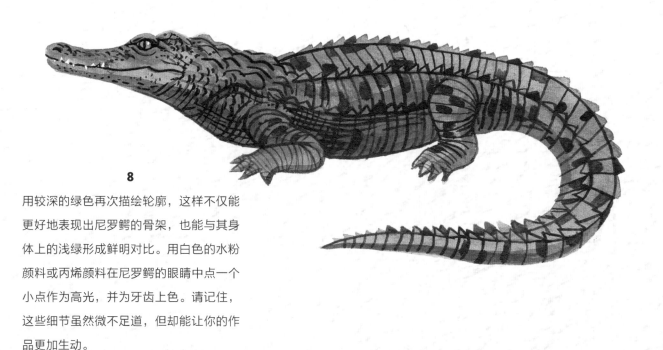

8

用较深的绿色再次描绘轮廓，这样不仅能
更好地表现出尼罗鳄的骨架，也能与其身
体上的浅绿形成鲜明对比。用白色的水粉
颜料或丙烯颜料在尼罗鳄的眼睛中点一个
小点作为高光，并为牙齿上色。请记住，
这些细节虽然微不足道，但却能让你的作
品更加生动。

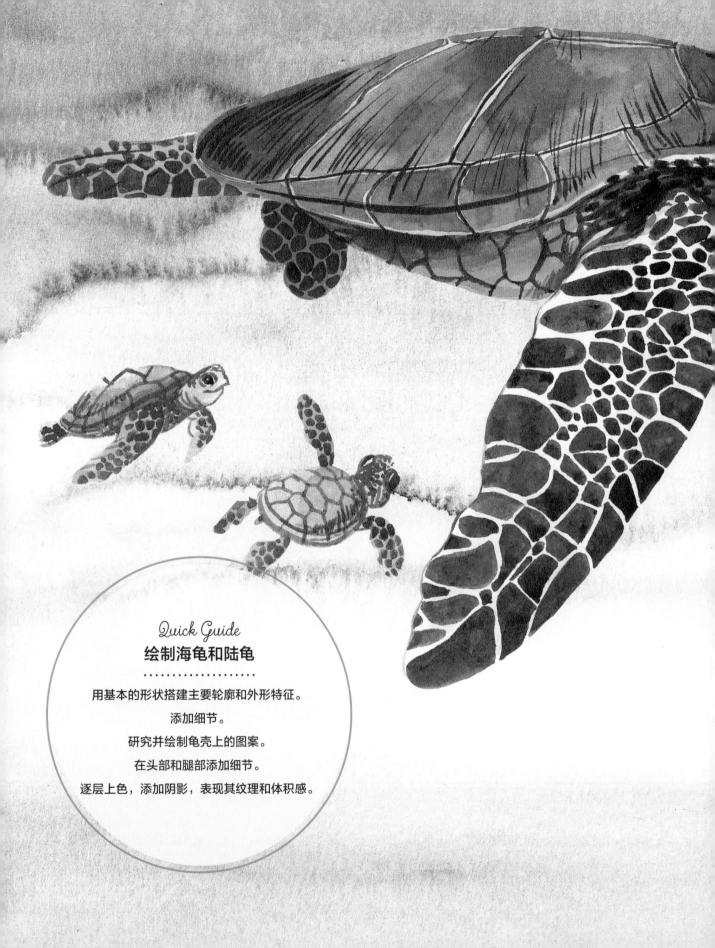

Quick Guide
绘制海龟和陆龟
.
用基本的形状搭建主要轮廓和外形特征。

添加细节。

研究并绘制龟壳上的图案。

在头部和腿部添加细节。

逐层上色，添加阴影，表现其纹理和体积感。

绘制海龟和陆龟

最古老的爬行动物

龟鳖目中海龟和陆龟的种类近300种，主要分布在热带和温带地区的多种类型栖息地中。这些无牙的卵生爬行动物有着丰富多彩的生活方式：一些物种长时间生活于海洋中，主要分布于太平洋、大西洋及印度洋中的温暖海域，通常被称为海龟；另一些仅生活于陆地，生活在从热带雨林到沙漠各种类型的陆地上，通常被称为陆龟。

龟鳖目动物在食性方面也表现出了惊人的多样性，肉食性、杂食性和植食性物种都有。大多数未成熟的龟鳖目会将肉类作为蛋白质的重要来源。龟鳖目最显著的特征便是它们的龟壳，龟壳牢固地附着在肋骨和脊柱上，被进化过的重叠鳞片覆盖着。一般来说，海龟的壳往往更扁平，形状更符合空气动力学；陆龟的壳则背甲更高，呈圆盖形。龟鳖目动物的四肢也有着各自的特点：海龟有着有利于游泳的桨状四肢（某些物种甚至是鳍状肢），而陆龟则有着用于在陆地上爬行的粗壮四肢。

对于许多龟鳖目动物来说，巢穴的温度在决定后代性别方面起着至关重要的作用，温度较高的巢穴会育成更多的雌性，温度较低的巢穴则会育成更多的雄性。

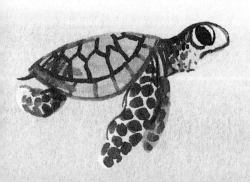

> 如何绘制 <

俄罗斯陆龟

Testudo horsfieldii

俄罗斯陆龟的龟壳非常精致，绘制起来非常有趣。了解龟壳的纹路和造型后，你可以运用颜色来表现其立体感和层次感，从而创作出美丽的作品。

俄罗斯陆龟在全球宠物贸易中是一个非常常见的物种。这种小型植食性陆龟主要生活在从科扎克斯坦到巴基斯坦的野外地区。它们通常只有在春季和夏季的一小部分时间是活跃的，在这段时间里，它会在各种干旱的栖息地觅食和交配。俄罗斯陆龟具有性别二态性，即雄龟和雌龟在形态结构上存在明显的差异。

1

画一个小的椭圆形作为俄罗斯陆龟的头部，一个更大的椭圆形作为它的身体。

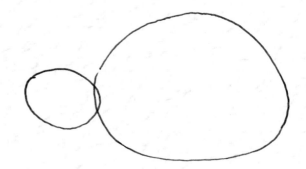

2

画一个小圆圈作为俄罗斯陆龟的眼睛。在陆龟的身体上画一条线，线的起点稍稍高于头部，并逐渐向下弯曲，这条线决定了龟壳背甲的位置。接着，画出四肢的轮廓。

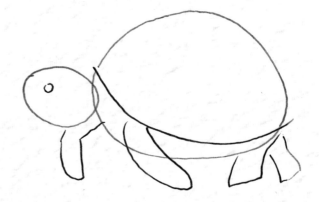

3

为俄罗斯陆龟添加更多的细节，表现出其头部和颈部的褶皱，并在四爪的末端画上一些锋利的指甲。值得注意的是，背甲上椎盾、缘盾、肋盾等的形状各不相同，请耐心绘制。

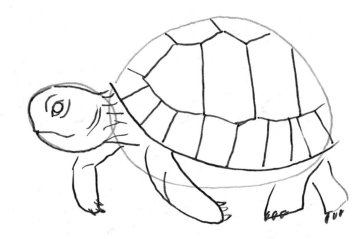

4

细化轮廓的最终线条时，下笔可以重一些。如有必要，请收集一些俄罗斯陆龟的图片，并仔细研究它的外壳细节作为参考。

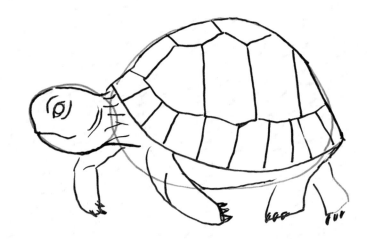

5

在俄罗斯陆龟的头部和腿部添加一些不规则的形状，表现出它有鳞、有甲的特点。把它的眼睛涂成黑色，在眼部和颈部多画几条皱纹。接着，在它的皮肤上随意画些线条，并在不规则的背甲形状内再画一些形状，使其看上去更逼真。

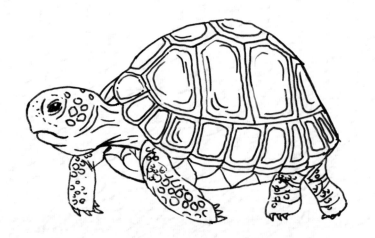

爬行动物

6

完成整体轮廓的绘制后，为整幅画涂上一层绿色或浅棕色。

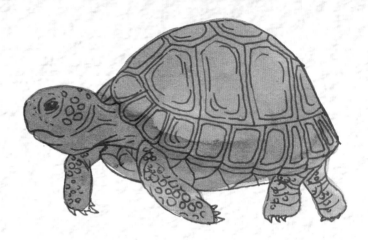

7

等待第一层颜色干燥后，用深棕色绘制阴影区域来增加作品的层次感。

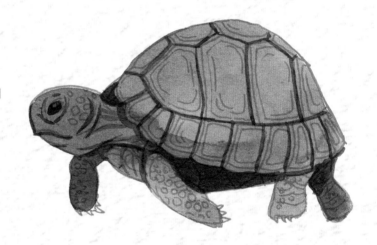

8

给俄罗斯陆龟的部分背甲、头部和四肢的皮肤纹理再涂上一层棕色。在背甲内的形状周围描上一些粗粗的线条，制造更多的对比。用深棕色在它的脸上和脖子上多画几条皱纹，并为其指甲上色。

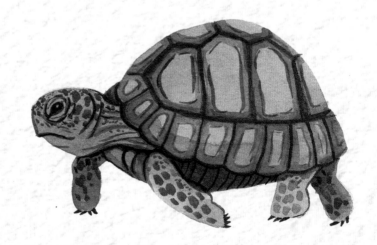

> 如何绘制 <

绿海龟
Chelonia mydas

绿海龟和俄罗斯陆龟看起来有些相似，但绿海龟的体形更大一些。在绘制时，同样也需要注意它的龟壳纹理和其他细节。请多多注意它与其他龟鳖目的不同之处，仔细观察它身体和四肢上的马赛克纹理。

经大量研究后人们发现，这种大型洄游性海龟一般出现在热带及亚热带海域。成年绿海龟需要长途跋涉才能到达繁殖地，在那里，雌性海龟会在海滩上的巢穴里产大量的卵。幼龟偏肉食性，长大后变为杂食性动物。绿海龟是海龟里唯一摄食较多海藻的种类，也是唯一会上岸晒太阳的种类。

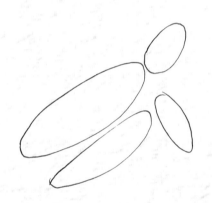

1

当绿海龟想去陆地时，它有时会用四肢向下划水，把头露出水面呼吸空气，有时会将全身浸没在水底，慢慢地游过去。让我们先画一个较小的椭圆形作为绿海龟的头部，再画一个较大的椭圆形作为龟壳。接着，画两个椭圆形作为绿海龟的前肢。

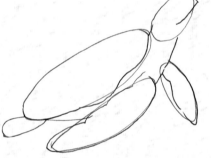

2

画几条线，将头部、桡足和龟壳连接起来，形成颈部。画出后肢，并略微改善龟壳和前肢的形状。接着，在绿海龟的头部画一条线，作为其吻部尖锐的喙。

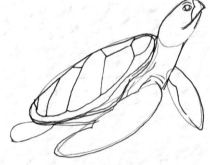

3

画一个圆圈作为眼睛，并在其周围画几条曲线，细化眼睛的形状。在圆弧形的吻部刻画出同比例大小的喙。耐心地绘制出绿海龟背甲上不同形状的盾甲，绘制盾甲时你可以参考第135页"技巧小贴士"中的背甲草图。

4

为皮肤和桨状四肢增添纹理。首先，在绿海龟的眼睛周围画一些椭圆形，然后沿着颈部画几条短线来表示皱纹。接着，绘制不规则的八边形和方形作为桨状四肢上的纹理，纹理暂时留白不上色。在背甲上添加一些细节，并画出黑色的眼睛。

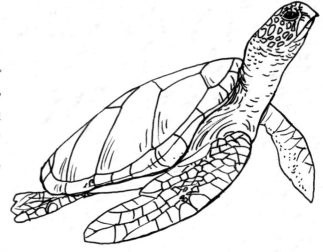

5

轮廓绘制完成后，给绿海龟的身体涂上一层略加稀释的橄榄绿。

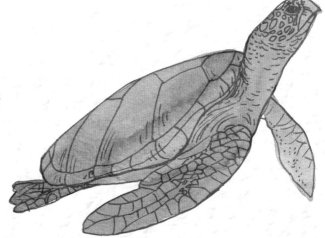

6

等待第一层颜料干透后，用较深的橄榄绿在背甲、嘴部、颈部和桨状四肢下绘制阴影，在这幅作品中，我们假设光源来自画面的上方。

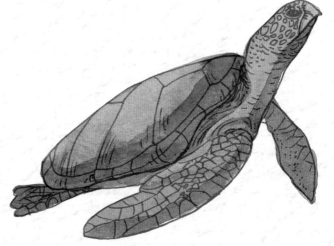

7

用较深的橄榄绿给绿海龟的头部和背甲上色，
相邻的盾甲之间要留一些缝隙，显露出下层的
浅绿色，让两种绿色形成鲜明对比。接着，在
背甲下方添加更多的阴影。

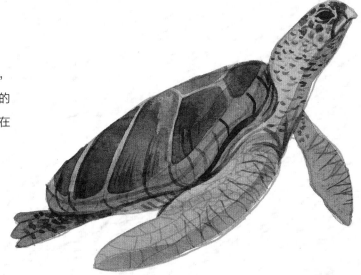

8

等待第一层颜料干透后，用深绿色点缀绿海龟
脸部和桨状四肢上的纹理。同样，在着色时，
每个形状之间需留一些缝隙，这样形成的纹理
会更加漂亮。另外，你也可以根据需要补充一
些细节，让绿海龟看上去更加立体。

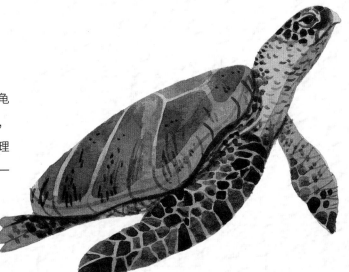

> **技巧小贴士** <

绿海龟有四对肋盾和五枚椎盾，
肋盾与椎盾的大小基本相同。

保护与重视

拯救物种

到目前为止，我们已经发现了陆生脊椎动物在体形、外观、色彩和生活方式上有着惊人的多样性。在我们观察并记录每一个物种的独特性的同时，我们也必须认识到它们将共同面临着一个严峻的问题：在不断增加的环境压力下，它们的生存已经变得越发困难。

生 物 多 样 性 的 重 要 性

世界各地的科学家一致认为，地球上的大部分物种数量正在急剧减少，许多人将当前的时代称为下一个大灭绝时代（事实上，目前地球上物种的灭绝速度已经比两千年前快了一千倍）。这种物种的灭绝速度在世界各地的栖息地中都可以被观察和感觉到，这些物种包括了植物和动物，当然也包括了我们在书里介绍的许多陆生脊椎动物物种。有许多因素导致现代物种产生了灭绝的风险，其中最显著和最普遍的影响因素便是栖息地变化、过度开发、外来物种入侵、环境污染和气候变化。

栖息地变化指的是我们人类改变了周围的景观和生态系统（这与地震和火山等自然因素造成的自然栖息地变化有所不同）。有时，这种变化是因为城市和社区的发展造成了对栖息地的彻底破坏。其中，也包括为了种植农产品而改造栖息地的情况。这种情况通常发生在栽培单一品种时，一个突出的例子是：为了全球的棕榈油产业，数百万亩的森林栖息地被改造成单一品种的种植园，危及了当地的植物和动物（包括老虎、猩猩、犀牛、熊和大象等）。这种种植方式往往是不可持续发展的。

过度开发是指人类以不可持续的方式消耗资源的行为，其中包括了过度狩猎、捕捞和资源开采等行为，过去几十年全球鱼类资源的急剧下降就是一个很好的例证。进入工业社会之后，随着现代农业、畜牧业和工业的发展，人类对野生动物的依赖程度逐渐降低；但在许多国家和地区，野生动物作为食品、装饰品、工艺品、药材和宠物的需求却在增加。物种的生存正面临着前所未有的危机。

外来物种入侵是指我们将某些植物、动物和病原体引入了本不属于它们的生活地区，从而对当地物种和生态系统造成了极大的危害。甘蔗蟾蜍、缅甸蟒蛇、亚洲虎纹、尼罗河鲈鱼……这些都是鲜活的案例，体现了由人类促成的物种入侵造成的有害影响。

环境污染是指我们用有害的产品污染自然系统的行为。大多数人通常认为污染只指废物和化学物质被引入空气、水和土地，但噪声污染、在海龟筑巢地点进行城市开发、在北极熊栖息地附近开采石油同样也是一种污染。

气候变化指的是由于石化燃料的燃烧，增加了大气中温室气体的浓度，从而大大改变了全球气候模式。其他人为因素可能不会影响到世界上的某些地区，但气候变化产生的影响却是全球性的，将影响到地球上的每一个动物栖息地。自然生态系统由于适应能力有限，很容易受到严重的、甚至不可恢复的破坏。气候变化已经对全球许多地区的自然生态系统产生了影响，如海平面升高、湖泊面积萎缩、动植物分布范围向极区和高海拔区延伸、某些动植物数量减少等。

与人类历史上的任何其他时期相比，我们对物种施加的压力从所未有的大。我们须清晰地了解人类福祉与全球生物多样性之间不可分割的联系。

生物多样性的价值

关于生物多样性的价值与生物多样性急剧下降的新闻报道层出不穷，这也引发了我们每个人的思考，为什么保护物种如此至关重要？换句话说，生物多样性的价值究竟是什么？

科学家和哲学家都经常通过间接价值或直接价值的角度来讨论这个问题，即物种直接或间接地为人类提供了什么？

生物多样性的直接价值是指人类直接收获和使用生物资源所形成的价值，人类从自然界中获得了蔬果、肉类、毛皮、医药、建筑材料等生活必需品，并对它们进行开发利用，在市场上流通和销售。

生物多样性的间接价值体现在多个方面：稳定水土、保护土壤、光合作用固定太阳能、污染物的吸收和分解等。这些间接价值是无形的，但它们却可能大大超过直接价值。而且，直接价值常常源于间接价值，因为收获的动植物物种必须有它们的生存环境，它们是生态系统的组成成分。

娱乐和生态旅游也是一种巨大的间接价值，我们能在欣赏自然和观察生物多样性的同时收获快乐。生物多样性还为我们提供了源源不断的创意，从坚固的人工蛛丝到强大的防弹衣，以自然

为灵感的设计、方法和材料正改变着世界的方方面面。物种多样性为我们提供的灵感不仅有助于我们从用户的角度开发和改进产品，而且还大大减少了设计和制造过程中存在的低效率和浪费的情况。不得不承认，拥有数百万年进化历史的物种比人类懂得的更多。

我们能从生态系统中获得的直接价值是显而易见的，但比它更重要的一类收益是生态系统服务。生态系统服务通过多种方式支撑人类的生活，如提供营养食物和清洁水源、抑制疾病和调节气候、支持作物授粉和土壤形成等，这些对人类的生存是至关重要的，但我们通常认为它们是理所当然的。随着我们研究周围复杂世界能力的提高，我们越来越清楚地认识到，物种为人类做的远比人类为它们做的多得多。

从感激到保护

认识到物种多样性与人类福祉之间的关键联系，是拯救生物多样性进程中的重要一步。各行各业的人们需要共同携手，减缓物种灭绝的速度，拯救令人钦佩的物种，希望就在我们身边。

全世界的科学家、发明家和教育家都在积极设计和实施保护野生动物的新策略。部分专家正在研究如何保护动物，例如利用遗传基因技术拯救犀牛、用大型相机捕捉阵列监控美洲虎以及通过3D打印技术令乌龟重获新生。另一部分专家则在研究可持续农业，例如将废弃的仓库改造成大型垂直农场、研究海藻等非常规的新食品以及通过监测技术和海水淡化研究来更好地利用水资源等。还有一些自然资源保护主义者正在努力激励下一代，他们将环境教育融入每一门学科，将普通公民与该领域的保护项目联系起来，让全世界的人们拥有一种保护物种的自豪感和责任感。

最后，保护始于每个个体的行动。当我们探索自然界的无限奇观时，我们会越来越喜欢这些与我们共享同一星球的神奇物种，我们应学习评估并减轻我们自己对环境的影响。通过欣赏我们周围这些生物独特而脆弱的美丽，我们可以开始为它们倡导并创造真正的变化。让我们都走出去，去享受自然，保护自然。

关于作者

奥纳·贝福特是一位出生于罗马尼亚的插画师，她从大自然中汲取灵感，擅长绘制水彩画和混合媒介艺术品。她毕业于罗马尼亚布加勒斯特国立艺术大学，拥有平面设计和视觉传达硕士学位。

奥纳热爱清新的色彩和细节，对插画和平面设计有着极大的热情，她开了一家名为"Etsy"的商店，出售极具创意的文具和纸制品。她还与世界各地的知名客户合作，负责设计书籍封面、文具、家居用品和杂志插图等。

目前，奥纳和她的丈夫以及两个可爱的孩子住在康瑟尔布拉夫斯。他们生活在被自然美景环绕的地区，那里有着许多自然生物。

玛姬·兰博是圣地亚哥动物园全球社区参与项目的负责人，她领导着一个充满活力的团队，致力于设计和实施各种项目，将社区与自然保护联系起来，保护野生动物和它们的栖息地。她也兼职担任迈阿密大学生物系的教授。玛姬在圣地亚哥州立大学取得了生物学学士和硕士学位，主要研究下加利福尼亚半岛沙漠水生昆虫的种群遗传学。她曾在许多正式和非正式的环境中教授科学，包括圣地亚哥动物园保护研究所、圣地亚哥自然历史博物馆、卡迪夫小学和圣地亚哥州立大学。

作为科学基金会的科学研究员，她与圣地亚哥的课堂教师合作，开展实践科学研究，并在阿拉斯加北极地区做过几个季节的考察，将实践科学教育带到阿拉斯加北坡独特却服务欠缺的社区。

原版书资料

地点

Anza Borrego Desert State Park | Borrego Springs, California

Corcovado National Park | Puntarenas, Costa Rica

Grand Teton National Park | Wyoming

Humboldt Redwoods State Park | Garberville, California

Manuel Antonio National Park | Aguirre, Costa Rica

Omaha's Henry Doorly Zoo and Aquarium | Omaha, Nebraska

Oswald West State Park | Arch Cape, Oregon

Ranomafana National Park | Madagascar

Redfish Lake | Stanley, Idaho

San Diego Zoo | San Diego, California

San Diego Zoo Safari Park | Escondido, California

Yosemite National Park | California

组织

American Museum of Natural History Museum | New York,
New York

San Diego Natural History Museum | San Diego, California

San Diego Zoo Global | San Diego, California

参考及灵感

Animal Encyclopedia | National Geographic

The Encyclopedia of Animals | David Alderton

The Encyclopedia of Animals | Dorling Kindersley

The Encyclopedia of Animals: A Complete Visual Guide | University of California Press

National Geographic | www.nationalgeographic.com/animals/index

Wildlife Reference Photos for Artists | wildlifereferencephotos.com

World Wide Fund for Nature | www.worldwildlife.org

原版书索引